LA BRIQUE
ET
LA TERRE CUITE

LA BRIQUE
ET
LA TERRE CUITE

PAR

PIERRE CHABAT

ARCHITECTE

Préparateur du Cours de Constructions civiles au Conservatoire national des Arts et Métiers

SECONDE SÉRIE

COMPRENANT :

VILLAS, HOTELS, MAISONS DE CAMPAGNE, LYCÉES, ÉCOLES, ÉGLISES, GARES, HALLES \ MARCHANDISES, ABRIS,

ÉCURIES, REMISES, PIGEONNIERS, CHEMINÉES, ETC.

PARIS

LIBRAIRIES-IMPRIMERIES RÉUNIES

13, RUE BONAPARTE, 13

ANCIENNE MAISON MOREL

MAY ET MOTTEROZ

DIRECTEURS

LA BRIQUE

ET

LA TERRE CUITE

DEUXIÈME SÉRIE

EXPLICATION DES PLANCHES

PLANCHES 1, 2, 3 ET 4
VILLA A BOULOGNE-SUR-SEINE (SEINE)
M. LUCIEN MAGNE, ARCHITECTE

La villa du boulevard de Boulogne a été construite de 1882 à 1884 pour M. Georges Magne.

Le rez-de-chaussée est élevé de quatorze marches au-dessus du sol du jardin. On y accède, du côté est, par un porche ouvert dont la disposition accuse les paliers et les marches de l'escalier. Du porche, on pénètre dans une galerie intérieure sur laquelle s'ouvrent le grand escalier construit en bois apparent, un cabinet de travail, deux salons et la salle à manger.

Les pièces secondaires s'éclairant sur la façade sud, telles que cabinets, office, etc., sont desservies par un petit escalier accessible au sous-sol, par le vestibule des cuisines.

Le sous-sol comprend, outre les cuisines et leurs dépendances telles que salle à manger des domestiques, laverie, garde-manger, etc., une salle de bains, une petite buanderie et une loge de concierge placée sous le cabinet de travail du rez-de-chaussée. Le sous-sol se trouve presque de plain-pied avec le sol du jardin, côté est; la descente aux caves s'effectue par un escalier droit placé près de l'entrée latérale du sous-sol et sous l'escalier du porche.

Le premier étage est occupé par quatre chambres à coucher communiquant entre elles et ouvertes sur une galerie intérieure, superposée à la galerie du rez-de-chaussée. Des cabinets de toilette sont disposés à proximité de ces chambres.

Au deuxième étage, sur le pignon de la façade nord, s'éclaire une grande pièce formant galerie de tableaux; deux pièces contiguës sont utilisées comme salles d'études pour les enfants. Cette partie du

deuxième étage est desservi par le grand escalier; l'escalier de service donne directement accès à quatre chambres de domestique, et se trouve prolongé au-dessus du deuxième étage pour desservir le pavillon qui couronne l'escalier et d'où la vue s'étend sur les champs de courses d'Auteuil et de Boulogne.

Les façades sont l'expression des dispositions intérieures : du côté du nord et de l'ouest, là où sont les pièces de réception et les chambres principales, existent de larges ouvertures. Dans la façade sud, de petites baies éclairent des pièces de service, et les fenêtres de l'escalier s'élèvent avec les marches dont elles indiquent le mouvement.

La façade latérale, à l'est, n'est percée que des ouvertures nécessaires à l'éclairage des galeries du rez-de-chaussée et du premier étage. Une grande face nue, dont le plan explique la nécessité, sert d'appui au porche ouvert qui conduit à la galerie du rez-de-chaussée.

Du côté de l'ouest, le grand salon se prolonge par une loge saillante sur le jardin, loge desservie directement par un escalier et couverte par un balcon auquel on accède de la chambre principale.

D'après ces données, on voit que le système de construction adopté par M. Lucien Magne est fort simple, sans nuire à l'élégance et au confortable. Les murs sont construits en meulière; la meulière jointoyée a été conservée apparente dans la hauteur du sous-sol et se trouve couronnée par un bandeau en pierre de Parguy; au-dessus du bandeau, la meulière est recouverte d'un crépi moucheté de mortier de chaux hydraulique.

La pierre n'entre dans la construction que là où elle est nécessaire; elle forme les sommiers des arcs apparents en brique de Chalon, les appuis des croisées, les corbeaux sous les consoles de bois qui portent en bascule le comble saillant, la colonne d'une baie géminée, le cadre de panneaux en terre cuite dans les balustrades du rez-de-chaussée.

Les arcs en brique restent apparents pour rendre sensible le report sur les points d'appui du poids des parties pleines surmontant les ouvertures.

La saillie donnée au comble évite les chéneaux dont l'entretien est toujours difficile à la campagne, tout en écartant les eaux pluviales du pied des murs. Elle a aussi l'avantage de bien couronner l'édifice, et le système de charpente, formant auvent, laisse entre les consoles des espaces occupés par des revêtements de faïence disposés en frise décorative sous les chevrons.

Des bandes de faïence décorent les appuis du pavillon de l'escalier; la frise de couronnement se relie, dans le pignon de la façade nord, à un motif de terre émaillée formant le cadre de la baie circulaire de la galerie de tableaux.

Des panneaux ajourés en terre cuite concourent, avec la faïence et la brique, à la décoration extérieure de la villa dont les bois sont peints de tons soutenus. Des solins en pierre protègent la rencontre des murs et des combles couverts en larges tuiles, et empêchent toute infiltration d'eau pluviale.

La villa comprend en outre quelques dépendances, notamment des écuries et des remises occupant le fond de la propriété. Les remises sont précédées d'un large auvent utilisé pour le lavage à couvert des voitures. Les chambres de cochers sont disposées au-dessus des remises et les greniers à fourrage au-dessus des écuries. La cour des écuries est fermée par un mur d'appui surmonté d'une clôture en bois; à ce mur est adossée une serre près de laquelle se trouvent une faisanderie et un poulailler. Enfin, un jardin entoure complètement cette villa dont la façade principale a directement vue sur le Bois de Boulogne.

M. Lucien Magne nous prie de citer comme son collaborateur dans l'étude des détails de la construction son ami M. Ch. Genuys. On ne peut que féliciter l'architecte d'avoir cherché, dans les rapports des pleins et des vides, l'expression juste des dispositions intérieures, et, dans la mise en œuvre des matériaux, l'effet décoratif dont l'originalité doit résulter toujours de la construction même et de l'appropriation des formes à ses nécessités.

La dépense totale s'est élevée, dépendances comprises, à la somme de 210.000 francs.

EXPLICATION DES PLANCHES.

PLANCHE 5

POULAILLER A BAGNEUX (SEINE)

M. CHABAT, ARCHITECTE

Le poulailler que nous reproduisons sur notre planche 5 a été exécuté dans la propriété de M. Lemercier à Bagneux; cette petite construction se compose d'un poulailler, d'un pigeonnier et de quatre lapinières; elle est formée de pans de bois avec remplissage en brique à deux tons et pierre; la couverture est en tuile en forme d'écaille.

La dépense s'est élevée à 1200 francs.

PLANCHE 6

HABITATIONS OUVRIÈRES A LAEKEN (BELGIQUE)

M. JAMAER, ARCHITECTE

L'ensemble de ces constructions forme, pour le moment, deux groupes de quatre maisons chacun, dont l'un possède à son extrémité une habitation particulière pour l'employé chef — groupe que nous reproduisons sur notre planche — et l'autre un restaurant.

Ces habitations sont destinées à recevoir les ouvriers de l'usine à gaz de la ville de Bruxelles.

Chaque maison a sa forme particulière et ne ressemble en rien à ses voisines, ce qui donne à la rue un aspect ordinaire et rompt la monotonie habituelle des cités ouvrières.

Les étages sont divisés en deux logements et certains rez-de-chaussée forment boutique pour le petit commerce; derrière les habitations se trouvent des jardins divisés par carrés réservés à chaque ménage.

Ainsi que l'indique le plan général fig. 1, la rue projetée sera complètement garnie, à un moment donné, de maisons ouvrières construites dans les mêmes idées.

Fig. 1.

La dépense totale pour les deux groupes s'est élevée à 303,304 francs, sur lesquels l'adjudicataire a accordé un rabais de 12 fr. 84 pour 100, ce qui laisse une dépense nette pour les huit maisons de 264.418 fr. 71. La superficie totale de ces deux groupes étant de 1149 mètres carrés, le prix de revient du mètre carré construit est de 230 francs.

PLANCHES 7 ET 8

VILLA A LUZARCHES (SEINE-ET-OISE)

M. TRONQUOIS, ARCHITECTE

La villa de Luzarches a été construite avec luxe et une certaine recherche dans le choix des matériaux. Les dispositions adoptées sont très heureuses et répondent bien aux exigences du bon confortable. La décoration intérieure est traitée largement : plafonds à caissons, cheminées monumentales, etc., etc.

LA BRIQUE ET LA TERRE CUITE.

Les matériaux employés sont : la meulière, pour le soubassement; la pierre, pour les perrons, bandeaux, corniche, appuis de fenêtres, etc., la brique à trois tons, jaune, rouge et noire; la charpente est en sapin du nord; la serrurerie extérieure est en fer forgé et la couverture est en ardoise d'Angers; quelques terres cuites émaillées ornent les frises.

Voici le détail de la dépense :

Maçonnerie, terrasse, etc..	35.000 fr.
Charpente.	9.000 »
Menuiserie	7.000 »
Serrurerie	6.500 »
Peinture et vitrerie.	5.000 »
Fumisterie	3.000 »
Couverture et plomberie	4.500 »
Total de la dépense traitée à forfait	70.000 fr.

PLANCHE 9

ÉCOLE COMMUNALE, RUE MADAME, A PARIS

M. ERARD, ARCHITECTE

Cette construction est destinée à une école communale de garçons et à une école professionnelle de dessin pour jeunes filles. La première de ces divisions, de beaucoup la plus importante, occupe la plus grande partie de l'édifice; la seconde, salle de dessin pour les jeunes filles, se trouve à l'étage supérieur.

L'espace occupé par l'école est de 1500 mètres environ. Le bâtiment principal, qui a une façade sur la rue, couvre à lui seul 600 mètres. La nature du sol a exigé des fondations sur puits qui sont au nombre de vingt-six dont seize de 1 mètre de diamètre et dix de 1m,40. Ils sont reliés par des voûtes en plein cintre pour les parties qui supportent directement le rez-de-chaussée, et par des arcs surbaissés pour les caves.

La cour intérieure, dont la superficie est de 600 mètres, est entourée d'une marquise qui permet de se rendre à couvert aux ateliers du travail professionnel et aux urinoirs.

La surface du préau couvert, situé au rez-de-chaussée, est de 340 mètres environ. Les classes, dont la surface moyenne est d'environ 45 mètres, présentent un cube d'air de 180 mètres. Les deux salles de dessin, situées dans les combles, ont chacune 200 mètres de superficie.

La façade comprend quatre grands arcs en pierre s'élevant dans la hauteur de deux étages et reposant sur un rez-de-chaussée percé au-dessous des arcs par des baies recoupées en trois au moyen de petits piliers faisant office de meneaux. Chacun des grands arcs en pierre est doublé d'un autre en briques. Un trumeau, également en briques et surmonté d'un fronton en pierre, s'appuie sur le bandeau du rez-de-chaussée pour monter jusqu'à la moitié de l'arc. Le trumeau, n'occupant que le tiers de la largeur de l'arcade, laisse à sa droite et à sa gauche deux fenêtres ordinaires coiffées d'un linteau en fer sur lequel règne un appui garni de briques vernissées. Dans la hauteur de cet appui est prise l'épaisseur du plancher; des ancres sur les pieds-droits en marquent la place. Sur ce même appui se silhouette le petit fronton du trumeau, et au-dessus s'ouvre largement la seconde moitié de l'arcade. Une corniche à modillons couronne le tout et l'écusson de la ville de Paris occupe l'écoinçon central.

Les matériaux employés et leurs prix de revient sont :

Maçonnerie.	100.000 fr.
Serrurerie.	65.000 »
Menuiserie.	35.000 »
A reporter.	200.000 fr.

EXPLICATION DES PLANCHES.

Report	200.000 fr.
Couverture	15.000 »
Peinture, décoration	14.000 »
Charpente	10.000 »
Plomberie	3.500 »
Fumisterie	3.100 »
Chauffage	4.000 »
Sculpture	2.070 »
Céramique	750 »
Dépense totale de la construction	252.420 fr.

PLANCHE 10

MAISON AU VÉSINET (SEINE-ET-OISE)

M. HÉRET, ARCHITECTE

Cette maison de campagne est encore un exemple du bon effet que l'on obtient avec des dispositions fort simples de briques de deux tons, agrémentées de balcons en bois et de pignons en charpente.

La construction qui a fort bon air, malgré son exiguïté, comprend trois pièces par étage : au rez-de-chaussée, salon, salle à manger, cuisine séparée aussi bien que possible des autres pièces; les premier et deuxième étages ont chacun trois chambres à coucher et water-closet.

Voici les matériaux employés et leur prix de revient :

Maçonnerie, terrasse, etc	13.000 fr.
Charpente	3.200 »
Couverture, plomberie	1.550 »
Menuiserie	2.300 »
Serrurerie	2.000 »
Marbrerie, fumisterie	550 »
Peinture, vitrerie, etc	2.200 »
Total de la dépense	24.800 fr.

PLANCHE 11

CHALET D'AMBRICOURT A VILLERS-SUR-MER (CALVADOS)

M. FEINE, ARCHITECTE

Le type de chalet normand que nous reproduisons sur notre planche 11 est d'un aspect très agréable. La construction est en partie en pans de bois, remplissages en brique, et en moellons et brique à deux tons, larges auvents, balcons et escaliers extérieurs en bois à balustres; la couverture est en tuile plate du pays.

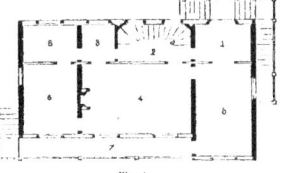

Fig. 2.

Nous donnons, fig. 2, le plan du rez-de-chaussée à l'échelle de 0ᵐ,005 pour mètre; le n° 1 indique le vestibule, 2 le dégagement, 3 l'office, 4 la salle à manger, 5 le salon, 6 les chambres à coucher et 7 le balcon.

La surface occupée par la construction est de 106 mètres, le mètre superficiel revient donc à 300 francs, la dépense totale ayant été de 31.800 francs.

PLANCHE 12

VILLA A HOULGATE (CALVADOS)

M. PAPINOT, ARCHITECTE

Cette villa a été construite, pour la maçonnerie, avec les matériaux du pays, c'est-à-dire galets, brique dure du Havre, rouge et jaune; les ravalements sont en joints à l'anglaise avec couronnement des fenêtres, appuis, bandeaux, etc., en brique recouverte par un enduit en ciment de Portland, teinté en ton de pierre. Les bois employés sont le sapin rouge et le pitchpin, vernis pour les intérieurs et peints seulement à l'extérieur. Cette construction comporte tout le confortable moderne : monte-charges, sonneries électriques, timbre dans l'office, calorifère avec bouche de chaleur dans chaque pièce, salle de bains au sous-sol, etc.

La surface construite est d'environ cent mètres et la dépense s'est élevée à 32.300 francs; la construction revient donc au mètre superficiel à 323 francs pour quatre étages, y compris celui des combles.

Résumé de la dépense :

Maçonnerie	13.500 fr.
Charpente (fer et bois)	3.200 »
Menuiserie	4.300 »
Serrurerie	2.300 »
Couverture et plomberie	4.500 »
Fumisterie	2.000 »
Peinture et vitrerie	2.500 »
Total de la dépense	32.300 fr.

PLANCHES 13 ET 14

REMISE DE LOCOMOTIVE (STATION DE LAMOTHE)

CHEMIN DE FER DU MIDI

Les plus grandes machines en usage occupent, avec leur tender, une longueur de $13^m,90$, on a donc porté l'étendue longitudinale de cette remise à 32 mètres, de façon que le vaisseau puisse contenir aisément quatre machines placées sur deux rangs.

Les voies sont espacées de 5 mètres, mesurées d'axe en axe. Dans ces conditions, le mouvement des locomotives laisse au moins une zone intermédiaire de $1^m,50$ complètement libre, pour faciliter la circulation que nécessite la visite des machines.

La hauteur de cette remise, qui est de $6^m,50$, peut paraître excessive, mais il est bon d'observer qu'on ne saurait jamais trop réunir d'air sous ces sortes de combles. La lanterne d'échappement de la vapeur a reçu de grandes dimensions et règne sur six des huit travées dont se compose la remise.

La surface totale couverte par cette remise est de 515 mètres, dont 350 mètres de vaisseau occupé par les machines et 165 mètres de local pour l'atelier et les employés.

La dépense totale de ce bâtiment s'est élevée à 80.000 francs.

EXPLICATION DES PLANCHES.

PLANCHE 15

DÉPENDANCES A NEUILLY (SEINE)

M. SIMONET, ARCHITECTE

Cette construction se divise en quatre parties principales : écuries, remises, orangerie et hangar, et a été élevée simplement en pans de bois avec remplissages en briques jaunes et rouges, ces dernières formant un semis des plus agréables à l'œil.

Les fondations, sur béton, sont en meulière hourdée en ciment; le soubassement en élévation est en pierre d'Euville. Pour la partie de l'orangerie et du hangar qui fait suite, c'est la brique de Vaugirard qui a été employée en élévation. Les écuries et remises sont en pans de bois de toute épaisseur, les planchers sont en fer, hourdés en briques creuses et ciment; le comble en fer de l'orangerie est hourdé en briques apparentes; la couverture est en tuiles avec chéneaux, faîtières de la maison Muller; le sol de l'orangerie est en mosaïque italienne et celui des écuries cimenté. Un calorifère système Geneste et Herscher, avec chaudronnerie en cuivre, dessert toute la construction.

Voici le détail de la dépense :

Maçonnerie, terrasse, pavage, etc.	22.399 fr.
Charpente (bois et fer)	6.995 »
Couverture et plomberie	6.061 »
Serrurerie	2.288 »
Menuiserie	1.747 »
Peinture, vitrerie	1.898 »
Fumisterie, chaudronnerie	3.354 »
Mosaïque	750 »
Total de la dépense	45.492 fr.

PLANCHE 16

ÉCOLE MATERNELLE A DUNKERQUE (NORD)

MM. LECOQ ET DELANOYE, ARCHITECTES

Le terrain sur lequel a été construite cette école, dont une parcelle se trouve en bordure sur la voie publique, appartenait à la ville; sa surface très exiguë et sa forme peu favorable expliquent l'insuffisance d'étendue du préau découvert. Le bâtiment a été aménagé pour recevoir de deux cent cinquante à trois cents enfants.

Les matériaux employés sont la brique rouge et blanche, la pierre pour les bandeaux, appuis de fenêtre et soubassement; la corniche est ornée de carreaux en terre cuite émaillée; la charpente est en sapin rouge et les parquets en chêne sur bitume.

La dépense se détaille comme suit :

Maçonnerie, terrasse, etc.	22.188 fr. 69
Charpente	3.342 77
Plafonnage	1.128 02
Menuiserie	10.451 49
Serrurerie	3.186 14
A reporter	40.297 fr. 11

Report.	40.297 fr. 11
Couverture, plomberie	4.396 02
Fontainerie	600 24
Peinture et vitrerie	1.139 99
Canalisation et gaz	420 63
Total.	46.859 fr. 99
Rabais donné par l'adjudication 4 pour 100	1.874 40
Dépense nette	44.985 fr. 59

PLANCHE 17

VILLA A BÉNERVILLE (CALVADOS)

M. MUSSIGMANN, ARCHITECTE

Cette construction est entièrement en brique à deux tons, sauf l'étage supérieur qui est en partie en pans de bois avec remplissage en brique recouverte d'un enduit. Comme la plupart des maisons normandes, la villa de Bénerville possède de larges auvents, balcons en bois à balustres; la couverture est en tuile plate rouge du pays, celle des auvents est en tuile bleue émaillée.

Notre planche 17 donne : en D la façade principale, en B la façade postérieure, en A et en C les façades latérales, une coupe transversale et les plans du rez-de-chaussée et du premier étage.

La dépense se décompose ainsi :

Maçonnerie et terrasse	15.000 fr.
Charpente et serrurerie	9.000 »
Menuiserie	6.500 »
Peinture et vitrerie	2.000 »
Fumisterie et marbrerie	1.350 »
Couverture et plomberie	3.000 »
Décorations et divers	3.000 »
Total de la dépense	39.850 fr.

PLANCHES 18 ET 19

MAISON DE JARDINIER A BAGNEUX (SEINE)

M. CHABAT, ARCHITECTE

Cette construction a été élevée sur une maison existant déjà dont les anciens matériaux ont été employés en partie pour les fondations.

Pour cette maison, affectée à la demeure d'un jardinier, la brique a été employée avec trois tons différents et des appareils très divers; la pierre de taille n'a été utilisée que pour les rampants des pignons, les sommiers, les appuis des baies, le couronnement et les corbeaux de la cheminée. La corniche est particulièrement accusée par la disposition des briques en encorbellement; au-dessous règne une frise ornée de faïences émaillées. Le chiffre du propriétaire occupe l'intervalle des corbeaux en pierre qui soutiennent la cheminée. Les mitrons sont en terre cuite de la maison Muller.

La dépense, déduction faite des vieux matériaux utilisés, s'est élevée à 19.000 francs.

PLANCHES 20 et 21

VILLA « MON CAPRICE » A VILLERS-SUR-MER (CALVADOS)

M. EUGÈNE MACÉ, ARCHITECTE

La villa « Mon Caprice » forme deux corps de bâtiment bien distincts l'un de l'autre; le premier représenté sur notre planche 20 est une maison d'habitation et celui de notre planche 21 est un atelier construit quelque temps après par le propriétaire M. Darvant, artiste statuaire.

Sauf le soubassement de la maison d'habitation qui est en moellon du pays, la construction est entièrement en brique de différents tons. Des faïences émaillées et quelques terres cuites ornent d'une façon charmante les façades de cette villa.

Les travaux ont été exécutés à forfait par M. Joyeux, entrepreneur, pour la somme de 18,500 fr. mais il faut tenir compte que M. Darvant a exécuté lui-même la décoration, les pâtes, les terres cuites, dont l'estimation ne figure pas dans le forfait.

PLANCHE 22

MAISON RUE FRIANT, A PARIS

M. BÉDIN, ARCHITECTE

Cette maison a été construite sur un terrain d'environ 400 mètres; les fondations sont en meulière et mortier de chaux hydraulique et le soubassement en meulière piquée; les murs d'élévation et de refends sont en brique de Vaugirard et mortier, les cloisons de distribution en remplissages, hourdées et enduits en plâtre. Les planchers sont en fer, celui du sous-sol hourdé plein avec briques creuses et ciment, les autres hourdés en plâtras et plâtre; plafonds enduits et décorés de corniches en plâtre; les seuils, marches et appuis sont en roches de Bagneux, les façades exécutées en briques jointoyées en mortier, avec frise et décoration en faïence.

Dans la charpente on a employé le chêne et le sapin pour les combles, le sapin pour le faux plancher et le chêne pour l'escalier. La couverture comprend la tuile Muller posée sur liteaux en sapin, rives de fronton, poinçons et mitrons en terre cuite ornée, noues et raccords en zinc. La menuiserie extérieure est toute en chêne et en chêne et sapin à l'intérieur, portes façon à grands cadres; le parquet, posé à point de Hongrie dans les chambres et à l'anglaise dans les couloirs et cabinets, est entièrement en chêne. Les balcons d'appui sont en fonte ornée et les chaînages et linteaux en fer forgé; les cheminées, de divers genres, sont en marbres fins avec rétrécissements en faïence et châssis à rideaux.

Détail de la dépense :

Maçonnerie, terrasse, etc	19.000 fr.
Charpente	2.500 »
Couverture, plomberie	2.800 »
Menuiserie	5.300 »
Serrurerie	3.800 »
Fumisterie	1.500 »
Peinture, vitrerie	3.500 »
Faïences, marbrerie	3.500 »
Pavage, bitume, etc	1.000 »
Divers	1.500 »
Total de la dépense	44.400 fr.

PLANCHE 23

HALLE A MARCHANDISES

La construction se compose de sept travées de 4 mètres chacune complètement fermées du côté de la voie et du côté de la cour pour le chargement des marchandises; trois de ces travées sont munies de portes roulantes. A l'intérieur, se trouve un bureau de menuiserie divisé en deux parties, l'une affectée au public et l'autre aux employés.

La surface de ce bâtiment, compris les épaisseurs des murs, est de 368m,65.

PLANCHES 24, 25 et 26

VILLA MARGUERITE A HOULGATE (CALVADOS)

M. AUBERTIN, ARCHITECTE

La plupart des habitations d'Houlgate sont construites entre une rue et la mer. On comprend que cette situation impose une donnée générale des plans : pièces principales s'ouvrant largement du côté de la mer; pièces secondaires et dépendances sur la rue. Pour la villa Marguerite, on n'avait donc rien de mieux à faire que de se conformer à cet usage, et c'est bien dans cet esprit que les plans sont conçus.

La disposition des dépendances, dont l'accès a lieu par rue, permet de distraire les écuries du bâtiment d'habitation.

Le sous-sol contient les pièces du service, l'accès a lieu par la rue latérale; des cabinets de bains à proximité de l'escalier descendant à la plage y sont aménagés. Les étages supérieurs sont disposés de façon à contenir le plus grand nombre de chambres à coucher.

Notre planche 26 montre la façade de l'entrée du côté de la rue, et une coupe indiquant le profil du terrain et des bâtiments de la rue à la mer. La planche 25 donne la façade sur la mer, précédée d'un mur de soutènement avec balcon formant avancée et escalier descendant directement à la plage.

La décoration des façades produit un charmant effet polychrome obtenu par des moyens très simples : des bois peints sont apparents dans les saillies des pignons et les balcons, quelques carreaux de faïence blancs et bleus, posés en parement aux endroits convenables, rehaussent les nus des murs construits mi-partie de briques apparentes, rouges et jaunes, et enduits.

La forme de la couverture est celle que l'on rencontre le plus fréquemment sur toute la côte normande.

Les bois, très abondants dans le pays, jouent un grand rôle dans la décoration intérieure : les pièces principales et le vestibule d'entrée en sont presque entièrement revêtus.

Cette maison d'habitation, qui se trouve à quelques pas de la mer, peut satisfaire toutes les exigences de la vie intérieure la plus confortable.

Nous donnons ci-dessous les divers chiffres de la dépense :

Maçonnerie et terrasse.	29.400 fr.
Charpente. .	7.555 »
Couverture et plomberie	3.578 »
Serrurerie. .	5.097 »
A reporter.	45.630 fr.

EXPLICATION DES PLANCHES.

Report	45.630 fr.
Menuiserie	10.451 »
Fumisterie	1.200 »
Peinture et vitrerie	2.780 »
Carrelages mosaïques	454 »
Terres cuites et faïences	351 »
Sonneries électriques	431 »
Total de la dépense	61.297 fr.

PLANCHE 27

VILLA ADÉLIA A VILLERS-SUR-MER (CALVADOS)

M. EUGÈNE MACÉ, ARCHITECTE

La villa Adélia dont nous donnons les plans, une coupe et les deux façades principales, a été construite d'après les dessins de M. Eugène Macé, architecte.

Sauf le soubassement qui est en moellons du pays, la construction est entièrement en brique de Bourgogne à deux tons avec quelques terres cuites émaillées pour orner les frises; les balcons à balustres sont en bois et la couverture est en ardoise d'Angers.

Les travaux ont été exécutés à forfait par M. Joyeux, entrepreneur, pour la somme totale de 35.527 fr. 39.

PLANCHE 28

ÉCURIES BOULEVARD BEAUSÉJOUR, A PARIS

M. CHABAT, ARCHITECTE

Les écuries que nous donnons sur notre planche 28 ne sont que des annexes aux bâtiments existant déjà dans une propriété du boulevard Beauséjour, à Paris.

L'aménagement intérieur est disposé pour recevoir cinq chevaux; le premier étage, auquel on accède par un escalier en fer qui se trouve à gauche, comprend, dans la partie milieu, le grenier à fourrages; l'autre partie est une galerie de communication pour les anciens bâtiments.

La dépense s'est élevée à 15.000 francs.

PLANCHE 29

RESTAURANT DE BERCY, A PARIS

M. LHEUREUX, ARCHITECTE

Parmi les nombreuses constructions élevées pour l'entrepôt de Bercy, dont l'Encyclopédie d'architecture a publié une monographie complète dans les années 1886-1887 et 1887-1888, le restaurant est incontestablement celui qui joue le plus grand rôle au point de vue décoratif; les fers apparents y sont bien traités, les matériaux polychromes y sont employés avec un goût parfait et les motifs des terres cuites émaillées sont des plus heureux.

Nous avons tenu à mettre sous les yeux de nos souscripteurs une partie de cette intéressante décoration, c'est pourquoi nous donnons sur notre planche 29 une coupe perspective sur les terrasses, vue sur la Seine.

PLANCHE 30

MAISON A VEULES (SEINE-INFÉRIEURE)

M. DÉCHARD, ARCHITECTE

Cette petite maison d'habitation est construite à Veules (Seine-Inférieure), station balnéaire très fréquentée par les Parisiens. L'architecte s'est renfermé dans l'emploi des matériaux du pays : briques, galets taillés, terres cuites, le tout agrémenté par quelques carreaux de faïence.

Nous donnons sur notre planche 30 la façade, une coupe, le plan du rez-de-chaussée et du premier étage; l'étage sous combles, qui comprend une grande pièce lambrissée formant atelier avec vue sur la mer et trois petites pièces à l'usage de domestiques et lingerie, ne se trouve pas indiqué.

Le prix de revient s'établit ainsi :

Maçonnerie et terrassements.	7.000 fr.
Charpentes et découpures.	3.450 »
Menuiserie.	1.800 »
Serrurerie.	1.500 »
Marbrerie et fumisterie.	660 »
Peinture, vitrerie et vitraux.	1.500 »
Couverture.	1.250 »
Total de la dépense.	17.160 fr.

PLANCHES 31 ET 32

VILLA A TROUVILLE (CALVADOS)

M. GUÉRINOT, ARCHITECTE

La décoration intérieure et extérieure de cette villa est d'une grande richesse et les matériaux employés, tous apparents, sont de premier choix; la brique, jointoyée, est de trois tons, rouge, rose et jaune; les perrons ainsi que les socles sont en granit; les bandeaux, appuis de fenêtres, etc., sont en pierre du bassin de l'Oise; la serrurerie d'art extérieure est en fer forgé et la couverture est en ardoise d'Angers avec ornements en plomb repoussé.

A l'intérieur, l'escalier est en chêne ciré, apparent sur toutes faces, avec rampes à balustres, poteaux, etc.; les murs sont décorés en peinture d'ornement. La salle à manger est en noyer, avec tenture en cuir repoussé et plafond à poutrelles. Toutes les chambres sont en bois apparent et d'une exécution très soignée.

Enfin, nous ferons remarquer que la lave émaillée, exécutée par M. Gillet, a été employée comme motifs décoratifs dans les façades en raison de ce qu'elle est inaltérable par les airs salins, tandis que les terres cuites émaillées que l'on emploie le plus souvent dans les habitations des bords de la mer sont invariablement détériorées au bout d'un certain temps.

En raison de la richesse des décorations, du luxe dans le choix des matériaux et du soin apporté dans l'exécution des travaux, la dépense a été assez considérable; en voici le détail :

Maçonnerie, terrasse, etc.	80.860 fr. 22
Charpente.	39.109 91
Serrurerie.	30.577 32
A reporter.	150.547 fr. 45

EXPLICATION DES PLANCHES.

Report.	150.547 fr.	45
Couverture, plomberie	27.153	29
Menuiserie	19.478	50
Fumisterie	7.553	97
Marbrerie	1.624	40
Peinture et vitrerie	15.497	20
Peinture décorative	3.202	15
Papiers cuir repoussé	1.654	»
Vitraux	622	59
Lave émaillée	1.526	85
Miroiterie	4.016	54
Sculpture	25.941	50
Gaz	1.479	»
Sonneries électriques	856	43
Divers	898	30
Total de la dépense	262.652 fr.	17

PLANCHE 33

VILLA EUGÈNE DECAN, A VILLERS-SUR-MER
(CALVADOS)

Cette villa est encore un spécimen des constructions en pans de bois avec remplissages en briques à deux tons, que l'on rencontre fréquemment sur la côte normande; quelques terres cuites complètent la décoration extérieure; la couverture est en tuile plate du pays; les escaliers extérieurs sont en bois avec balustres.

Nous donnons fig. 3 le plan du rez-de-chaussée à l'échelle de $0^m,005$ pour mètre : le n° 1 indique le

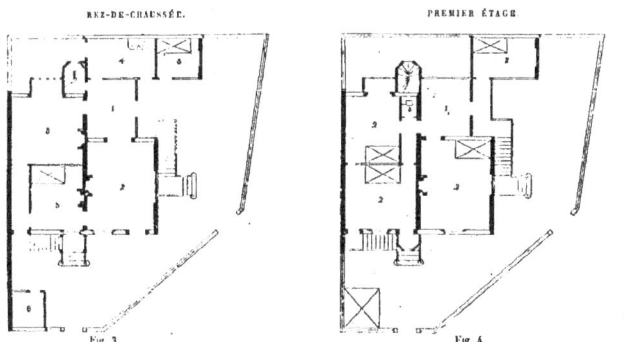

Fig. 3. Fig. 4.

vestibule, 2 le salon, 3 la salle à manger, 4 la cuisine, 5 les chambres et 6 la salle de bains; la figure 4 donne à la même échelle le plan du premier étage : le n° 1 indique l'antichambre, le n° 2 les chambres et 3 les water-closets.

L'ensemble de cette construction a coûté 20.000 francs environ.

PLANCHE 34

LYCÉE LAKANAL, A SCEAUX (SEINE)

M. A. DE BAUDOT, ARCHITECTE

Les trois élévations que nous donnons sur notre planche 34 sont à l'échelle de 0^m,01 pour mètre. Au simple aperçu de ces élévations on voit que les matériaux qui dominent dans ce grand établissement, qui peut recevoir environ mille internes, sont les briques jaunes, rouges et nankin enrichies, pour les remplissages à couvert sous les arcs et les corniches, de briques émaillées jaunes, blanches et brunes, et de carreaux de même matière; la pierre n'a été employée que là où elle est indispensable, en bandeaux, corniches, corbeaux sous les poutres et appuis de fenêtres; les soubassements sont montés en caillasse et meulière piquée pour les parements; les charpentes et les planchers sont en fer, hourdés en voutains de brique.

A titre de renseignement, nous dirons que la dépense totale de cette vaste construction, compris mobilier, égouts, drainages très importants, consolidation du sol des routes et des cours, plantations, aménagement du parc, murs de clôture, etc., s'est élevée à près de huit millions de francs. Ce chiffre peut paraître énorme si l'on ne songe qu'aux mille élèves que l'établissement est destiné à recevoir; mais il est bon d'observer aussi qu'il ne s'agit pour l'instant que d'internes et que, sans aucune autre dépense supplémentaire, le lycée pourrait encore recevoir un assez grand nombre d'externes. Nous devons également ajouter que la construction proprement dite y est généralement très soignée, et par conséquent assure à l'établissement une longue durée sans entretien coûteux.

PLANCHE 35

ÉCURIES RUE GROS, A PARIS

M. LETHOREL, ARCHITECTE

Cette écurie, dépendant d'une importante maison de commerce, est construite pour recevoir vingt chevaux dont seize en stalles et quatre en box. En outre, elle comprend une infirmerie avec deux box, aménagée d'une façon spéciale pour le traitement des chevaux malades, l'abreuvoir et une pharmacie; le premier étage se compose d'un logement de piqueur, deux logements de cocher, un grenier à avoine et un grenier pour le foin et la paille.

Les fondations sont en béton de mâchefer, avec puits et cintres; l'élévation comporte l'emploi de la brique, pierre et meulière avec poteaux métalliques; la charpente et le plancher sont en fer et la couverture en tuiles de la maison Muller.

A proximité de l'écurie se trouve une sellerie et remise pour voitures de maître, un atelier de maréchalerie avec forges, un poulailler et un trou à fumier.

Voici le détail de la dépense :

Maçonnerie, terrassements, pavage, etc.	39.939 fr. 96
Serrurerie.	14.140 02
Menuiserie et stalles	12.686 06
Couverture et plomberie	6.056 36
Charpente.	2.230 52
Ventilation	2.345 »
Peinture et vitrerie	3.708 03
Total de la dépense.	81.105 fr. 95

PLANCHE 36

DÉPENDANCES D'UN HÔTEL, RUE VERNET, A PARIS

M. PAUL SÉDILLE, ARCHITECTE

Ces dépendances font partie d'un hôtel de la rue Vernet, à Paris. Le rez-de-chaussée comprend, à gauche, les écuries, à droite la remise et une petite cour de service dans laquelle sont la sellerie, les cabinets d'aisances et l'escalier donnant accès aux deux étages comprenant chacun trois chambres pour les domestiques. Une marquise couverte règne sur toute la longueur pour le lavage des voitures; mais nous ne l'avons pas indiquée afin de ne pas masquer les différents motifs de décoration qui se trouvent au-dessous.

La dépense afférente à ces dépendances ayant été comprise avec celle de l'hôtel, il nous a été impossible d'en faire même l'évaluation approximative.

PLANCHE 37

ÉCOLES COMMUNALES DE SAINT-MAUR-LES-FOSSÉS (SEINE)

M. MARIN, ARCHITECTE

Ce groupe scolaire peut recevoir six cent quarante élèves dont deux cent soixante-deux garçons, deux cent quarante-huit filles et cent trente petits enfants à l'école maternelle. Tout le personnel enseignant, directeur, directrice, adjoints et adjointes, est logé.

La construction est, pour les gros murs, en moellon dur et franc de Saint-Maur, les soubassements, à hauteur d'appui du rez-de-chaussée, sont en meulière et mortier bâtard chaux et ciment de Portland. Les arases des murs de fondation sont couverts d'une chape en ciment de Portland de $0^m,05$ d'épaisseur, destinée à arrêter l'humidité du sol.

Les façades sur rue sont en moellon piqué dit lambourde grise de Saint-Maur, avec chaînes, bandeaux, arc, etc., en banc royal de Méry et brique de Bourgogne; les façades sur cours sont ravalées avec crépi tyrolien, pilastres et bandeaux en moellon piqué, socles, angles de soubassements, appuis, etc., en roche d'Euville et pierre dure de Maisons-sur-Seine. Les cloisons sont en brique et ciment pour les soubassements et en carreaux de plâtre pour le surplus.

La charpente, en sapin, est apparente dans les préaux couverts; la couverture est en tuile d'Altkirch avec chéneaux à l'anglaise sur les rues et gouttières pendantes sur les cours; la menuiserie en chêne et sapin. Pour les fenêtres des logements on a employé des jalousies système Mercier; les parquets sont sur bitume au rez-de-chaussée et en sapin aux autres étages; les planchers sont en fer avec poutres composées, la grille est entièrement en fer forgé et la quincaillerie de premier choix.

Les water-closets sont en brique apparente sur parpaings en pierre avec dallages et sièges en ciment, cuvettes système Roger et Mothes; les urinoirs en ardoise. Les cours plantées d'arbres tilleuls argentés avec corsets de fer, sablées de gravillon de rivière. Enfin, le mobilier est en chêne et sapin, tables et bancs à deux places.

La dépense se détaille comme suit :

```
Maçonnerie, terrasse . . . . . . . . . . . . . . . . . .   110.131 fr. 66
Couverture, plomberie . . . . . . . . . . . . . . . .     19.826   99
                                                         ─────────────
                        A reporter. . . . . . . . . .    129.958 fr. 65
```

LA BRIQUE ET LA TERRE CUITE.

Report.	129.058 fr. 65
Charpente, bois	22.480 64
Menuiserie	24.142 94
Parquets	6.899 75
Serrurerie	18.528 75
Fumisterie	5.641 93
Ciments, pavage, etc.	8.681 79
Peinture et vitrerie	7.727 07
Appareils de chauffage	2.021 32
Mobilier et matériel	9.628 13
Total de la dépense	233.710 fr. 97

PLANCHE 38

MAISONS HOLLANDAISES

Les trois types différents d'habitations hollandaises que nous reproduisons datent des xvi° et xvii° siècles. Quoique leur construction remonte à une époque assez éloignée, elles donnent encore une idée juste des maisons qui se font de nos jours dans les Pays-Bas.

Le n° 1 représente une maison bourgeoise d'Amsterdam. La façade du rez-de-chaussée est du style Renaissance et le châssis sculpté, qui surmonte la porte, encadre un écusson orné d'une peinture qui se trouve cachée sur notre planche par l'auvent qui fut supprimé une première fois, mais restitué ensuite par M. Broncke, architecte, ce qui a judicieusement rétabli l'harmonie de l'ensemble. Au-dessus de la corniche du premier étage se trouvent quatre figurines représentant la Foi, l'Espérance, la Charité et la Justice.

Dans cette façade, toutes les formes sont entremêlées : la plate-bande, le plein-cintre, l'arc surbaissé, etc., s'y heurtent dans des combinaisons ingénieusement trouvées; elle remonte au xvii° siècle et compte parmi les meilleures de cette époque.

Le n° 2 représente une maison d'école à Harlem dont le caractère distinctif de la façade ne laisse aucun doute sur l'époque de la construction, qui remonte au xvi° siècle; le n° 3 donne une maison d'Amsterdam également du xvi° siècle, dont les dispositions des caves et des greniers indiquent suffisamment que le propriétaire, qui était négociant ou fabricant, l'avait fait construire à son propre usage.

PLANCHES 39 ET 40

VILLA BRODU A BEUZEVAL (CALVADOS)

M. BAUMIER, ARCHITECTE.

Cette villa est entièrement construite en briques de quatre tons différents, brique rouge, noire, rose et blanche, sauf le soubassement qui est mi-parti en moellons du pays, les bandeaux, appuis de fenêtres, le porche et les balustrades qui sont traités en pierre ou enduits en ciment; la décoration est complétée par des motifs de faïences vertes.

Nous ajouterons que la charpente et la menuiserie extérieures, d'une exécution fort remarquable, donnent à la partie décorative de cette villa un ensemble pittoresque et très élégant.

La dépense pour cette construction se détaille ainsi :

Maçonnerie, charpente et gros fer	33.000 fr.
Menuiserie et quincaillerie	17.500 »
A reporter	50.500 fr.

EXPLICATION DES PLANCHES.

Report	50.500 fr.
Peinture et vitrerie	3.000 »
Fumisterie	3.200 »
Gaz	250 »
Sonneries électriques	450 »
Couverture et plomberie	12.000 »
Céramique	800 »
Sculpture	3.800 »
Divers	1.000 »
Total de la dépense	75.000 fr.

PLANCHE 41

VILLA A VILLEMONBLE (SEINE)

M. AMANOVICH, ARCHITECTE

Cette petite maison est construite en brique de Bourgogne agrémentée de quelques faïences coloriées et terres cuites; le soubassement est en moellons piqués; la frise de la tourelle ainsi que celles des métopes et du pied du péristyle, au-dessus du filet en fer, sont en ocre de crépi moucheté, le surplus est du crépi chaux naturelle ordinaire; les planchers sont en fer hourdés en brique, les parquets en bois de merrain à petit écartement, la menuiserie en bois naturel ciré, plafond à poutrelles dans la salle à manger, quincaillerie vernie noire pour les deux grandes pièces et dorure cuite pour les autres, escalier en chêne poli à noyau unique avec rampes à balustres normands, couverture en ardoise à deux teintes.

Les petites habitations de campagne du genre de celle qui nous occupe, où la brique joue le plus grand rôle, occasionnent des dépenses relativement peu élevées; mais ici il faut considérer le choix des matériaux, qui sont tous de première qualité, pour ne pas trouver excessif le chiffre de 26.000 francs, qui se décompose ainsi :

Maçonnerie, terrasse, etc.	9.000 fr.
Serrurerie	3.500 »
Charpente (bois)	1.800 »
Couverture et plomberie	2.000 »
Menuiserie et parquets	4.500 »
Fumisterie, marbrerie	1.700 »
Peinture et vitrerie	2.500 »
Terres cuites ornements, etc.	1.000 »
Total de la dépense	26.000 fr.

PLANCHES 42 ET 43

VILLA A FONTENAY-SOUS-BOIS (SEINE)

M. JANDELLE RAMIER, ARCHITECTE

Les murs extérieurs de cette villa, compris l'étage souterrain du sous-sol, sont en meulière apparente, les arcs, tuyaux, souches ainsi que les dosserets en cave, sont en brique de Mortcerf; les refends en élévation sont en brique de Belleville, première qualité; les ravalements rocaillés en joints en meulière concassée et ciment de Portland; les moulures, plates-bandes des baies, appuis, etc., sont en mortier coloré.

Quelques ornements : rosaces, choux, cabochons en faïence, ainsi que la brique émaillée, contribuent à la décoration extérieure de l'habitation.

Le but de l'emploi de ces matériaux, apparents pour la presque totalité, était de résister aux intempéries d'automne et d'hiver tout en évitant, à l'approche des beaux jours, les frais d'entretien annuel, considérant la villa ou maison de campagne isolée et abandonnée pendant cinq ou six mois de l'année, et cela pendant les mauvais temps.

La couverture est en tuiles avec queue de vache, de la maison Muller et C¹ᵉ, gouttière anglaise avec devant de socle en terre cuite. La queue de vache a également pour but de coopérer à la résistance des intempéries en éloignant des murs les eaux pluviales. Le soubassement, enduit en ciment de Portland ainsi que le trottoir, sont autant d'isolateurs de l'humidité si redoutable pour les maisons qui se trouvent abandonnées pendant un certain temps.

Le pitchpin a été employé pour toute la menuiserie extérieure, depuis la porte d'entrée jusqu'aux balustrades de terrasse et perrons, charpente d'auvents en marquises et toute la treille à l'italienne, parce que ce bois naturel huilé et verni est non seulement d'une belle couleur chaude, mais sa structure résineuse donne lieu d'espérer aussi une longue conservation. Le pitchpin a également été employé pour les parquets, sauf celui du rez-de-chaussée qui est en chêne. L'escalier est en chêne de choix apparent avec rampe à balustres tournés. Un calorifère tempère toute l'habitation.

Voici le détail des dépenses :

Maçonnerie et terrassements	21.500 fr.
Serrurerie	5.600 »
Charpente	3.645 »
Couverture et plomberie	6.600 »
Menuiserie et parquets	8.065 »
Peinture et décoration	4.025 »
Cimentier	1.275 »
Mosaïque	500 »
Marbrerie	1.120 »
Vitraux	520 »
Sculpture et ornements	405 »
Miroiterie	220 »
Total de la dépense	53.475 fr.

PLANCHE 44

MAISON A NEUILLY (SEINE)

M. PAUL SÉDILLE, ARCHITECTE

L'hôtel privé dont nous donnons les façades et plans sur notre planche 44 a été construit entre cour et jardin, avenue de Neuilly, près Paris.

Les travaux, l'agencement intérieur, ont été l'objet d'un soin tout particulier; les matériaux employés, tous de premier choix, sont: la brique à deux tons, la pierre pour les bandeaux, appuis de fenêtres, corniches, chaînes, etc.; dans certaines parties, au-dessus des grandes ouvertures, se trouvent des plaques de marbre ainsi que dans les lucarnes, côté sur le jardin. Les impostes des grandes baies, façade sur le jardin, sont munies de panneaux en fer forgé.

Voici le détail de la dépense :

Maçonnerie, terrasse, etc.	61.465 fr. »
Charpente, serrurerie	21.536 »
A reporter	83.001 fr. »

EXPLICATION DES PLANCHES.

Report.	83.001 fr. »
Menuiserie. .	22.403 »
Couverture, plomberie.	12.429 »
Serrurerie artistique.	8.378 »
Persiennes en fer.	642 »
Peinture, vitrerie	8.190 »
Fumisterie .	5.533 »
Mitoiterie .	3.008 »
Peinture décorative	5.966 »
Sculpture, ornements pâtes	4.296 »
Marbrerie. .	4.788 70
Gaz .	962 »
Vitraux .	242 »
Papiers peints.	753 »
Total de la dépense.	160.681 fr. 70

PLANCHE 45

MAISON A ROTTERDAM (HOLLANDE)

M. VERHELL, DZN, ARCHITECTE

La maison que nous reproduisons sur notre planche 45 forme deux parties séparées ainsi que cela se rencontre assez fréquemment dans les grandes villes hollandaises; chacune des parties a son entrée et son escalier particulier et peut être habitée par une famille.

Comme la plupart des constructions hollandaises, cette maison est bâtie sur pilotis de dix-huit mètres de longueur enfoncés deux à deux et à une distance d'environ un mètre. Les murs sont en brique du pays avec emploi de pierre jaune du Luxembourg pour les corniches, bandeaux, clés, consoles, etc.; le soubassement est en petit granit de l'Ourthe (Belgique).

Cette construction, élevée en 1857, a coûté la somme de 44.000 francs.

PLANCHES 46 ET 47

MAISON DE CAMPAGNE

M. BONNIER, ARCHITECTE

C'est pour un concours ouvert par l'École nationale des Beaux-Arts que M. Bonnier a conçu les plans de cette habitation. Le programme imposé aux concurrents disait clairement qu'il s'agissait de construire une maison de campagne, non pas telle qu'on la comprend le plus souvent aux environs de Paris, mais bien une *maison à la campagne*, c'est-à-dire pouvant comporter l'habitation continue d'hiver et d'été. M. Bonnier a fort bien réussi, et le parti qu'il a adopté offre tous les avantages que l'on peut exiger pour une construction de ce genre.

Située sur un des coteaux les plus connus de la grande banlieue, et dominant la vallée de la Seine, cette maison devait être habitée par le propriétaire marié et une partie de sa famille.

Les matériaux prévus sont : la meulière pour les fondations et soubassements; au-rez-de-chaussée, la pierre d'Euville en chaînes et bandeaux; les murs en moellons, le surplus en brique de Bourgogne avec quelques pierres dans les parties les plus essentielles; la couverture en ardoise d'Angers; partie supérieure de la cage d'escalier en pan de bois. Enfin, les façades sont agrémentées de faïences et terres cuites dont l'effet décoratif est très gracieux.

Sans négliger le confortable moderne, les plans ont été étudiés dans le but de donner le plus d'importance possible aux vues sur les sites environnants.

La somme prévue pour les dépenses était limitée à 180.000 francs qui se répartissent ainsi :

Maçonnerie et terrassements.	79.000 fr.
Serrurerie et quincaillerie.	9.380 »
Charpente	19.750 »
Menuiserie et parquets	23.375 »
Peinture, vitrerie et tenture	8.500 »
Couverture et plomberie.	18.900 »
Fumisterie, chauffage.	10.300 »
Marbrerie	6.450 »
Sonneries électriques, paratonnerre, etc.	4.200 »
Total de la dépense.	179.855 fr.

PLANCHES 48 ET 49

GARE DU HAVRE

M. LISCH, ARCHITECTE

La gare du Havre a été reconstruite entièrement ces dernières années, l'ancienne construction en bois ne pouvant plus suffire au trafic considérable d'une ville de premier ordre dont la population, rapidement accrue, dépasse maintenant cent mille habitants.

C'est M. Lisch, architecte de la compagnie, qui a exécuté cette nouvelle construction. Le fer est la matière première qui forme toute la carcasse de l'édifice dont la façade, garnie de briques de plusieurs tons, de faïences et terres cuites émaillées, est d'un effet décoratif très réussi et fort bien étudié. L'espace au-dessus des voies est franchi d'une seule portée par des fermes en arc.

Nous signalerons une innovation dans cette gare : les salles de bagages, à l'arrivée et à la sortie des voyageurs, se trouvent au fond de la gare, à l'extrémité des quais, et non sur le côté, comme cela se fait d'habitude. Avec cette nouvelle disposition, les mouvements sont beaucoup plus faciles et l'encombrement évité.

L'ensemble de la gare a coûté 1.700.000 francs; le mètre superficiel de halle couverte revient à 130 francs.

PLANCHE 50

VILLA A TROUVILLE (CALVADOS)

M. JORY, ARCHITECTE

Cette construction comprend deux maisons jumelles identiquement semblables, couvrant une superficie de deux cents mètres, et ayant cinq étages : sous-sol, rez-de-chaussée et trois étages de chambres.

Le sous-sol est creusé de trois marches en contre-bas du niveau des trottoirs, et présente une entrée directe et spéciale sur la rue pour le service et les fournisseurs; il comprend une cuisine avec monte-plats, trois caves, une petite cour et un water-closet. Un escalier de service dessert l'office et la salle à manger.

Le rez-de-chaussée, auquel on accède par un perron intérieur de douze marches, comprend un vestibule, un cabinet de travail, un salon et une salle à manger reliés entre eux par une large porte à

coulisse, un office et water-closet. Dans le vestibule se trouve l'escalier principal en chêne et à balustres, qui relie les deux étages de chambres de maître; l'étage au-dessus est desservi par un escalier dérobé.

Les premier et deuxième étages se composent chacun de trois chambres, avec cabinets de toilette, une antichambre dans laquelle se trouve les water-closets. Le troisième étage, entièrement sans mansardes, comprend quatre chambres de domestiques et un water-closet.

Au rez-de-chaussée, devant le salon et la salle à manger, a été ménagée une véranda qui sert en même temps de balcon aux chambres du premier étage. De cette véranda, on descend au parterre au moyen d'un perron de six marches et, de ce dernier, on accède à la plage par le mur de digue à l'aide d'un autre petit perron en bois mobile qu'on peut enlever l'hiver si les maisons sont inhabitées.

Toute la maçonnerie est en brique et moellons du pays, hourdés à la chaux hydraulique; les enduits extérieurs sont en ciment de Portland tiercé. La charpente et les menuiseries sont en bois rouge du Nord de premier choix, et la couverture est en tuile vieille de Verneuil.

Voici le détail des dépenses pour les deux maisons :

```
Maçonnerie et terrassements . . . . . . . . . . . . . . .   37.954 fr. 34
Charpente. . . . . . . . . . . . . . . . . . . . . . . . . .    8.364    55
Couverture, plomberie. . . . . . . . . . . . . . . . . . .    7.363    90
Menuiserie . . . . . . . . . . . . . . . . . . . . . . . .   10.407    92
Serrurerie. . . . . . . . . . . . . . . . . . . . . . . . .    5.524    76
Peinture et vitrerie . . . . . . . . . . . . . . . . . . . .    5.093    36
Fumisterie. . . . . . . . . . . . . . . . . . . . . . . . .    2.400     »
                       Total de la dépense . . . . . . . .  83.108 fr. 83
```

PLANCHE 51

ÉCURIES AVENUE RAPHAËL, A PARIS

M. FEINE, ARCHITECTE

Les écuries de l'avenue Raphaël, à Paris, comprennent, au centre de la construction, une cour couverte pour le lavage des voitures; à gauche, la remise, sellerie etc.; à droite, les écuries, et au premier étage sont les logements. La construction est faite en brique à deux tons et pierre; dans les balcons et les attiques sont placées des terres cuites.

La dépense totale est de 30,000 francs.

PLANCHE 52

PAVILLON DE CONCIERGE

École nationale professionnelle d'Armentières (Nord)

M. CHARLES CHIPIEZ, ARCHITECTE

Construite sur un terrain de 40,000 mètres carrés, l'École nationale professionnelle d'Armentières comprend : 1° une école maternelle pour deux cents élèves; 2° une école primaire pour deux cents élèves; 3° une école d'enseignement supérieur pour trois cents élèves, dont cent cinquante internes; 4° des ateliers pour le travail du bois et du fer, et une usine pour l'industrie du lin (teillage, filature, tissage et crémage).

Ainsi que le montre le plan d'ensemble figure 5, le terrain sur lequel l'école s'élève est de forme à peu près carrée ($196^m \times 204^m$). Sur ce terrain, les différents bâtiments sont disposés en quatre zones

parallèles à celui des côtés du carré qui confine à la route départementale. La première zone comprend l'école maternelle et l'école primaire; dans la deuxième zone sont placés les services généraux : direction, économat, gymnase et infirmerie; la troisième zone est occupée par l'école supérieure et la dernière par les ateliers.

Cette distribution satisfait à l'ordre de l'enseignement; elle est, de plus, motivée par le désir de ménager entre les bâtiments de vastes espaces à air libre. Pour atteindre ce but, on a tout d'abord

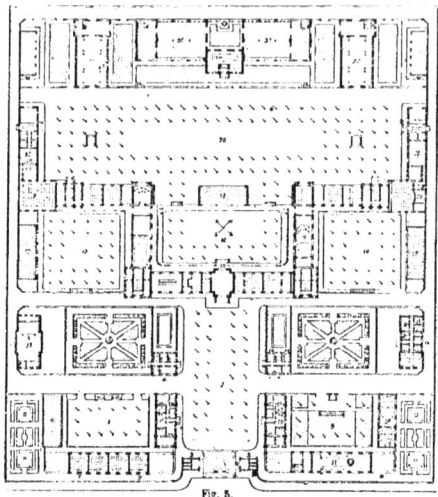

Fig. 5.

LÉGENDE

1 Grande avenue.	10 École maternelle, direction.	19 Préaux couverts.
2 Concierge et adjudant.	11 Préau couvert.	20 Grand amphithéâtre.
3 Direction supérieure.	12 Salle d'exercices et classes.	21 Réfectoire.
4 Économat.	13 Gymnase.	22 Salle des manipulations.
5 École primaire.	14 Infirmerie.	23 Service des cuisines.
6 École primaire, direction.	15 École supérieure.	24 Machine.
7 Classes.	16 Cour de première année.	25 Ateliers.
8 Préau couvert.	17 Cour de deuxième année.	26 Champs des exercices militaires.
9 École maternelle.	18 Cour de troisième année.	

disposé les bâtiments principaux, ceux de la troisième zone, non sur une ligne droite, mais suivant une ligne brisée que délimitent nettement les cours de récréations consacrées aux trois divisions de l'école supérieure. Puis, devant deux des cours ainsi obtenues, on a placé des jardins d'étude et, ensuite, les préaux découverts des petites écoles. De cette façon, préaux et jardins, s'ajoutant les uns aux autres, constituent des espaces d'une étendue considérable (130 mètres en profondeur), et où l'air circule librement, au bénéfice commun de tous les bâtiments des premières zones. De plus, une avenue large de 40 mètres, servant de champ de manœuvres pour les exercices militaires, conduit à l'école supérieure.

Cet établissement a coûté, pour constructions, mobilier et outillage, 1,600,000 francs environ, non compris la valeur du terrain, qui vaut 170,000 francs.

La maison du concierge, représentée sur notre planche 52, occupe, sur le plan général, l'emplacement indiqué par le n° 2; elle fait face à la maison de l'adjudant, qui lui est en tous points semblable. Pour ces deux constructions, on voit que l'architecte s'est efforcé de les rendre, à l'intérieur, commodes pour la surveillance et de leur donner un aspect riant à l'extérieur. Dans ces maisons, le système de polychromie que nous pouvons observer se rencontre, avec de nombreuses variantes, dans tous les bâtiments de l'école : les arcatures, les frises formées de briques émaillées de différents tons, les toits en tuiles vernissées de trois et quatre tons et, pour compléter cet ensemble, des crêtes et des mitres qui découpent leur silhouette sur le ciel.

La dépense affectée au pavillon du concierge se détaille ainsi :

Maçonnerie, terrasse, etc.	8.300 fr. 60
Charpente et menuiserie	1.543 30
Couverture et plomberie	567 08
Serrurerie	453 15
Peinture et vitrerie	398 92
Total de la dépense	11.263 fr. 05

PLANCHE 53

VILLA A COCQUEVILLE

M. ROBERT DE MASSY, ARCHITECTE

Cette villa est une composition très heureuse non exécutée, rendue en sépia d'après une aquarelle fort réussie de M. Robert de Massy. Bien qu'elle soit de pure fantaisie, nous avons tenu à la reproduire, pour guider dans certaines recherches que l'on pourrait faire relativement aux petites constructions de plaisance, telles que maison de campagne, maison aux bords de la mer, rendez-vous de chasse, etc.

PLANCHE 54

BUREAU D'ARCHITECTE — MAISON DE CONCIERGE

M. LEWICKI, ARCHITECTE

Le bureau d'architecte, construit sur un terrain de trente-six mètres de superficie, est en moellons en fondation, murs de 0″,35 d'épaisseur, et en pans de bois avec remplissages en briquettes pour l'élévation ; les pans de bois ont 0″,15 d'épaisseur et les remplissages en briquettes sont jointoyés à l'anglaise. La charpente est en sapin rouge du Nord et la couverture en petites tuiles du pays, épis en faïence; les parquets à l'anglaise sont en sapin et les menuiseries intérieures en sapin rouge du Nord, verni, de premier choix.

La dépense se détaille ainsi :

Maçonnerie et terrassements	1.381 fr. 80
Charpente	3.428 »
Couverture	687 50
Menuiserie	1.216 »
Serrurerie	235 60
Peinture et vitrerie	535 »
Total de la dépense	7.483 fr. 90

Le pavillon de concierge qui se trouve à l'entrée de la propriété de M. L..., à Bénerville, est construit en briques et moellons; les murs de fondation ont 0m,45 d'épaisseur et les murs d'élévation ont 0m,22 d'épaisseur seulement. La charpente est en bois de sapin rouge; toutes les menuiseries, en bois de sapin rouge du Nord premier choix, sont apparentes et vernies; les planchers à l'anglaise sont en sapin. Le rez-de-chaussée est pavé en carreaux d'Auneuil rouges et blancs.

Voici le détail de la dépense :

Maçonnerie et terrassements	3.055 fr. 65
Charpente	399 10
Couverture	543 50
Menuiserie	336 10
Serrurerie	134 40
Peinture et vitrerie	216 45
Total de la dépense	4.685 fr. 20

PLANCHE 55

INFIRMERIE — GYMNASE

École nationale professionnelle d'Armentières (Nord)

M. CH. CHIPIEZ, ARCHITECTE

Ainsi qu'on pourra le voir sur le plan général que nous donnons figure 5, ces deux bâtiments occupent les emplacements indiqués par les numéros 13 et 14. Le plan ajouté sur notre planche 55 indique bien le parti adopté pour l'installation intérieure de l'infirmerie; le bâtiment du gymnase est éclairé par des baies hautes et larges, qui sont ouvertes dans ses quatre pignons.

Voici la dépense détaillée pour ces deux bâtiments :

	INFIRMERIE	GYMNASE
Maçonnerie, terrasse, etc.	19.705 fr. 31	16.627 fr. »
Charpente, menuiserie	5.289 71	3.914 98
Couverture, plomberie	1.748 26	1.638 78
Serrurerie	1.361 29	3.579 »
Peinture et vitrerie	790 11	777 75
Totaux	28.894 fr. 68	26.537 fr. 51

PLANCHE 56

VILLA LA SALAMANDRE, A HOULGATE (CALVADOS)

M. BAUMIER, ARCHITECTE

Les matériaux employés pour cette villa sont la brique rouge avec moellon gris bleu du pays, la pierre pour les bandeaux, appuis de fenêtres, balustres, perron, etc.; quelques terres cuites émaillées ornent le portique du rez-de-chaussée ainsi que la partie avancée du salon; la couverture est entièrement en ardoise d'Angers.

La dépense se décompose ainsi :

Maçonnerie, terrasse, gros fers, etc.	56.260 fr.
Charpente	10.500 »
A reporter	66.700 fr.

EXPLICATION DES PLANCHES.

Report.	66.700 fr.
Menuiserie et serrurerie.	20.500 »
Couverture et plomberie.	9.000 »
Peinture et vitrerie.	4.000 »
Sonneries électriques.	560 »
Vitraux, miroiterie.	2.040 »
Total de la dépense.	102.800 fr.

PLANCHE 57

VILLA A FONTAINEBLEAU (SEINE-ET-MARNE)

La vue perspective, la coupe et les plans que nous réunissons sur notre planche 57 permettent d'étudier facilement le parti et les dispositions adoptés pour la construction de cette villa.

Les matériaux employés sont les suivants : brique de Bourgogne, le tercé pour les chaînes et encadrements des baies, le cliquart pour les perrons; faïences de Choisy-le-Roi.

La dépense s'est élevée, sans la décoration intérieure, cheminées sculptées, etc., à la somme ronde de 43,000 francs.

PLANCHE 58

VILLAS A DEAUVILLE (CALVADOS)
MM. H. BLONDEL ET BRENEY, ARCHITECTE

Ces deux villas ont été construites à une époque assez éloignée et, malgré nos recherches, nous n'avons pu retrouver les plans ni les détails ayant servi à leur exécution. Néanmoins, comme l'arrangement extérieur des façades offre un certain intérêt, nous les avons fait photographier sur place pour pouvoir les reproduire.

La villa construite d'après les dessins de M. H. Blondel est en brique blanche, la pierre a été employée pour la partie du salon qui forme avant-corps avec terrasse au premier étage, les clefs, les appuis de fenêtres, les corbeaux soutenant les souches de cheminées et les mitrons. La villa construite par M. Breney est entièrement en briques à deux tons.

PLANCHES 59 ET 60

PAVILLON A L'EXPOSITION UNIVERSELLE DE 1889
(Tuilerie de Montchanin-les-Mines)
MM. WULLIAM ET FARGES, ARCHITECTES

Ce pavillon, construit près de l'entrée de la grande galerie des machines, côté de l'avenue de la Bourdonnais, occupait vingt-quatre mètres superficiels. La façade principale est ornée d'un auvent en forme ogivale, couvert en tuile à écailles vernissées. Chaque façade latérale est ornée également d'un auvent pour abriter les produits exposés, couvert aussi en tuiles à écailles vernissées, avec quelques variations dans les dessins.

La porte d'entrée se trouve rétrécie par deux pilastres en imitation de pierre, terminés par des chapiteaux en terre cuite supportant une arcature également en terre cuite. Le comble, très saillant,

supporté par des consoles en bois, est entouré d'un chéneau en terre cuite, et surmonté d'un campanile construit en briques et imitation pierre.

Sauf quelques matériaux tels que charpentes apparentes, bandeaux et pilastres, qui sont en mortier de sable coloré, ce pavillon a été construit avec les produits mêmes de la grande tuilerie de Montchanin-les-Mines.

PLANCHE 61

VILLA ADÉLAÏDE, A TROUVILLE (CALVADOS)

M. DELARUE, ARCHITECTE

Le mauvais état du sol a exigé pour cette construction, des fondations qui descendent d'un troisième au-dessous de la rue et des murs de soutènement importants pour résister à la poussée des terres. Les matériaux employés sont la brique rouge et blanche du pays, le caillou dur de Hennequeville pour le soubassement, le tout hourdé en mortier de chaux hydraulique ; les frises sont agrémentées de laves émaillées, et quelques ornements d'un très bon effet, complètent la décoration extérieure.

Les deux premiers planchers sont en fer hourdé : le premier est en voûtes de brique de 0m,11 et mortier de ciment, le deuxième est en brique à plat hourdée en plâtre. L'installation intérieure comporte tout le confortable désirable : eau et gaz à tous les étages, quatre water-closets, baignoire avec appareil de chauffage, etc.

Cette construction a coûté 85.000 francs qui se répartissent ainsi :

Maçonnerie, terrasse, etc.	30.181 fr.	»
Peinture, vitrerie, etc	9.223	10
Menuiserie	12.030	»
Plomberie, couverture	7.101	»
Serrurerie	7.932	»
Charpente	3.298	»
Fumisterie	1.332	»
Lave émaillée	882	»
Marbrerie	1.904	»
Carrelage	570	»
Parquets	2.218	»
Gaz	595	»
Sonneries électriques	409	»
Sculptures	1.103	»
Total de la dépense	84 3 fr. 10	

PLANCHE 62

PAVILLON DE L'ESCALIER
École nationale professionnelle d'Armentières (Nord)

M. CH. CHIPIEZ, ARCHITECTE

Le bâtiment principal de cette école comprend deux escaliers. Le motif représenté sur notre planche 62 donne le pavillon de l'escalier qui se trouve à droite du grand vestibule, avec amorce de la partie centrale.

Cette partie des grands bâtiments indique bien toutes les combinaisons de matériaux polychromes — combinaisons très heureuses — adoptées pour la décoration extérieure des nombreuses constructions de ce groupe scolaire.

EXPLICATION DES PLANCHES.

PLANCHES 63 ET 64

VILLA A PONT-A-MOUSSON (MEURTHE-ET-MOSELLE)

M. CHABAT, ARCHITECTE

Notre projet de villa pour Pont-à-Mousson est reproduit ici tel qu'il avait été accepté en premier lieu par notre client; des modifications nous ayant été imposées ensuite pour l'exécution, sous prétexte de mesure économique, — modifications que nous jugeons comme incompatibles avec les bonnes règles de la construction, — nous nous bornerons à signaler les changements.

Dans l'exécution, la salle de billard du rez-de-chaussée se trouve supprimée, la salle à manger d'été est devenue simple terrasse, et la salle à manger, au bout de laquelle se trouve maintenant la serre, n'a plus que six mètres de longueur. Par suite des changements apportés au rez-de-chaussée, la cave qui se trouvait sous la salle de billard n'existe plus; au premier étage, le dégagement, la salle de bains et les cabinets de toilette sont supprimés, ainsi que dans les combles une chambre au-dessus de la salle de bains et du cabinet de toilette.

Les matériaux employés sont la brique de quatre tons différents; la meulière, pour le soubassement; la pierre, pour les bandeaux, les perrons et les couronnements de cheminées; quelques terres cuites et faïences émaillées complètent la décoration extérieure. A l'intérieur, un système de chauffage à eau chaude a été installé par la maison Geneste et Herscher.

Dans la dépense que nous détaillons ci-après, il est à remarquer que les travaux de maçonnerie comprennent la démolition d'un vieux bâtiment existant sur le terrain; de plus, dans la serrurerie, il y a des grilles en fer forgé pour les ouvertures des soupiraux et fenêtres du rez-de-chaussée, ainsi qu'une marquise couvrant la descente du sous-sol. Par contre, la peinture décorative intérieure et les ornements en pâte ne figurent pas dans les dépenses.

Voici le détail de la dépense après rabais :

Maçonnerie	52.917 fr. 81
Épuisements	4.405 79
Serrurerie	13.452 31
Menuiserie et charpente	15.748 16
Plomberie et couvertures	4.387 82
Plâtrerie	1.550 16
Peinture et vitrerie	1.292 30
Mosaïques	914 87
Terres cuites	1.261 50
Chauffage	6.300 »
Vitraux	175 »
Total de la dépense	102.405 fr. 72

PLANCHE 65

COMMUNS A HOULGATE (CALVADOS)

M. BAUMIER, ARCHITECTE

Ces communs sont construits dans le style normand, c'est-à-dire en pans de bois avec remplissage en brique. Nous en donnons la façade principale avec les plans du rez-de-chaussée et du premier étage. Pour compléter l'ensemble de cette construction, nous représentons en bas de notre planche, à droite,

la façade sur la route du pavillon du concierge avec amorce de la clôture; à gauche, la façade latérale de ce même pavillon montrant l'accès du premier étage.

Voici le détail de la dépense :

Maçonnerie et plâtrerie	26.500 fr.
Charpente et gros fers	17.500 »
Couverture et plomberie	8.000 »
Menuiserie	6.500 »
Peinture et vitrerie	2.500 »
Installation des écuries et remises	3.600 »
Total de la dépense	64.600 fr.

PLANCHES 66, 67 et 68

VILLA WEBER, RUE ERLANGER, A PARIS

M. PAUL SÉDILLE, ARCHITECTE

La villa Weber est située, rue d'Erlanger, à Paris. M. Paul Sédille, un des plus zélés partisans de la recherche des effets polychromes dus à la nature même des matériaux, s'est efforcé de faire une association raisonnée de la meulière et de la brique, enrichies de terres cuites et émaillées, et de quelques parties de marbres et de mosaïques, tous éléments de décoration et de coloration durables. Ici, M. Paul Sédille a entièrement réussi; son but se trouve réalisé de la plus heureuse façon : silhouette de plan et d'élévation, variété dans les ouvertures, coloration des matériaux, le tout est combiné d'une manière fort agréable pour l'œil.

La distribution du plan nous paraît aussi très judicieusement et très confortablement effectuée : au rez-de-chaussée, grandes pièces de réception, cabinet de travail, bibliothèque ayant accès par le vestibule d'entrée, cuisine de plain-pied avec cet étage, mais reléguée en dehors du corps du bâtiment principal et communiquant facilement avec la salle à manger; au premier étage, belles chambres à coucher avec salon pour les intimes, cabinet de toilette et salle de bains. Le deuxième étage est occupé par des chambres d'amis et de domestiques; le sous-sol est consacré aux services.

La dépense a été de 133,200 francs, somme qui se trouve ainsi répartie :

Maçonnerie	45.000 fr.
Serrurerie	21.000 »
Charpente	9.500 »
Menuiserie	16.200 »
Couverture, plomberie	8.000 »
Peinture	5.400 »
Fumisterie	3.800 »
Marbrerie	4.000 »
Gaz	2.800 »
Sculpture	3.000 »
Terres cuites	1.500 »
Canalisation, pavage	2.500 »
Décoration	7.000 »
Vitraux	1.000 »
Miroiterie	1.300 »
Mosaïque	600 »
Total de la dépense	133.200 fr.

La dépense pour la construction des murs de clôture en mitoyenneté, de la grille, et la plantation du jardin, s'est élevée à 17,000 francs environ, ce qui fait une dépense totale de 150,000 francs.

PLANCHE 69

VILLA A TROUVILLE (CALVADOS)

M. DELABUE, ARCHITECTE

Cette construction, connue à Trouville sous la désignation de villa des Pervenches, est située sur la côte; le sol, très glaiseux à cet endroit, a nécessité quelques précautions de drainage et un surcroît de fondations. Les façades sont partie en pans de bois et partie en torchis; le soubassement est en moellon bleu du pays, la brique employée est de deux tons différents et les bois apparents sont en noir et brun Van-Dyck; toute la menuiserie intérieure est vernie; l'escalier et les parquets du rez-de-chaussée sont en pitchpin.

La villa a coûté, y compris les communs qui couvrent 60 mètres superficiels avec étage pour les domestiques, la somme de 42,430 francs, qui se détaille ainsi :

Maçonnerie, terrasse, etc.	21.528 fr.
Charpente et menuiserie	11.000 »
Couverture et plomberie	3.050 »
Peinture et vitrerie	3.047 »
Serrurerie	3.645 »
Sonneries électriques	160 »
Total de la dépense	42.430 fr.

PLANCHE 70

GALERIE DES MACHINES

(Exposition universelle de 1889)

M. F. DUTERT, ARCHITECTE

Nous réunissons sur cette planche les différents motifs de remplissages en brique contribuant à la décoration extérieure de la galerie des Machines. Le motif supérieur est celui qui forme les grands panneaux de remplissage, le motif du milieu reproduit une partie de la frise courante des galeries, et le motif du bas représente le parti adopté pour les soubassements.

PLANCHE 71

SOUCHES DE CHEMINÉES

Il n'y a pas que dans les palais, châteaux, hôtels, etc., où les corps de cheminées extérieures étaient un sujet de décoration, d'ornementation, en même temps qu'un agent de tirage.

Dans les maisons particulières, souvent aussi, on cherchait à donner aux coffres des cheminées sortant des toitures, un aspect décoratif tout en cherchant à établir, par des ouvertures, un tirage et à chasser la fumée suivant les courants des vents.

Nous donnons sur notre planche 71 quelques exemples relevés par notre confrère M. Hügelin qui a mis obligeamment à notre disposition plusieurs croquis. Le motif n° 1 a été relevé à Vitré; le n° 2 à Strasbourg; le n° 3 à Bâle; le n° 4 à Eu; le n° 5 à Thun (Suisse), et le n° 6 à Berne.

Ces coffres, construits en brique, sont assez grands pour que le ramonage puisse se faire à l'intérieur;

ils ont cet avantage sur nos coffres modernes de résister aux feux de cheminées, si dangereux aujourd'hui par l'introduction des coffres-wagons en terre, n'ayant que peu d'épaisseur et un recouvrement insuffisant de plâtre.

L'aspect de ces milliers de petits bouts de tuyaux sortant des toits de nos maisons, sous toutes formes et dimensions, produit aussi sur le ciel un effet peu gracieux. A notre avis, ces bataillons de tuyaux, que chaque fumiste dispose à sa guise et suivant son goût, pourraient servir de couronnement de décoration et être l'objet d'études que jusqu'à présent beaucoup de nos confrères n'ont jamais cherché à résoudre.

Cette question est des plus intéressantes à tous les points de vue : elle a été dans les temps passés l'objet de recherches constantes, et les quelques exemples que nous donnons ici indiquent notre désir de voir faire mieux que ce qui se fait aujourd'hui.

PLANCHE 72
VILLA LA HUTTE, A DEAUVILLE (CALVADOS)
M. E. SAINTIN, ARCHITECTE

Parmi la quantité de chalets ou autres constructions normandes qui sillonnent les rues de Deauville, la villa « La Hutte » est une de celles qui offrent un coup d'œil vraiment pittoresque; elle est construite en pans de bois avec remplissages en briques, dont une partie est revêtue en torchis; la couverture est en tuile plate du pays.

Cette villa est très ancienne, et il nous a été impossible de réunir les documents qui ont servi à l'exécution. A défaut de ces renseignements, nous avons fait photographier sur place la façade sur la mer que nous reproduisons ici.

PLANCHES 73 ET 74
DOME CENTRAL
(Exposition universelle de 1889)
M. J. BOUVARD, ARCHITECTE

Tous les murs extérieurs du Dôme central de l'Exposition de 1889 sont construits en pans de fer, avec remplissages en brique de plusieurs tons. Nous reproduisons sur nos planches 73 et 74 différents motifs et arrangements de brique dont l'effet décoratif est des plus harmonieux.

Le cartouche en terre cuite émaillée qui se trouve au centre du motif un de la planche 73 a été exécuté par M. Trugart, céramiste. Les briques émaillées en tons bleu et rouge brun sortent de la maison Muller.

PLANCHE 75
ATELIER DE PEINTRE, A NEUILLY (SEINE)
M. SIMONET, ARCHITECTE

Cet atelier est construit sur une longueur intérieure de 6m,60 et 4m,60 de largeur; la façade opposée à l'entrée comprend une baie munie d'un châssis vitré, d'une largeur de deux mètres environ.

Les fondations sont en meulière hourdée en ciment, les murs en élévation sont en brique de

Vaugirard et la pierre employée est une roche basse de Nanterre; les planchers sont en fer hourdé en brique creuse. La frise, ainsi que le panneau qui se trouve au-dessus de la porte d'entrée, est ornée de faïences émaillées de Choisy-le-Roi; le chéneau et la couverture sont en terre cuite.

Voici le détail de la dépense :

Maçonnerie.	7.252 fr.
Charpente, bois et fer.	2.465 »
Menuiserie.	2.225 »
Quincaillerie.	290 »
Couverture.	720 »
Peinture et vitrerie.	1.075 »
Faïences.	425 »
Total de la dépense.	14.452 fr.

PLANCHE 76

PAVILLON ROYAUX FILS
(Exposition universelle de 1889)

MM. CHABAT ET DEGAND, ARCHITECTES

La maison Royaux fils, qui exploite une grande tuilerie et briqueterie à Leforest (Pas-de-Calais), exposait ses produits divers dans le pavillon que nous reproduisons sur notre planche 76. Sauf les matériaux des fondations, la pierre et la charpente, ce pavillon a été construit avec les matériaux fabriqués par la maison Royaux.

La dépense, pour calculer les honoraires des architectes, est évaluée à 16.000 francs.

PLANCHE 77

MAISON AU BORD DE LA MER

M. HÜGELIN, ARCHITECTE

Voir la mer en tout temps, par le calme et par l'orage, par le soleil et par la pluie, est le programme général de ceux qui viennent habiter les côtes pendant l'été.

Dans la maison que représente notre planche 77, la grande chambre de réception donne sur la pleine mer, avec terrasse pour les beaux jours; deux petites serres, à droite et à gauche, permettent aux rares fleurs des rivages d'éclore; les autres pièces accessoires sont placées suivant les exigences du service et la disposition du terrain.

L'ensemble de la construction dont nous donnons le plan ci-contre, fig. 6, représente (avec un peu de bonne volonté) un navire portant la petite maison, la proue formant terrasse; la décoration extérieure est agrémentée de cordages, filets, coquillages, poissons, ancres, etc., tous objets rappelant les bords du rivage, le tout couronné par la Madone en prière pour les naufragés.

Fig. 6.

Notre confrère M. Hügelin a fait là une étude bien comprise, une recherche très originale, qui pourraient donner un caractère approprié aux maisons des stations balnéaires et rompre un

peu la monotonie des chalets suisses et autres constructions à tourelles que l'on rencontre invariablement aux abords des plages.

PLANCHES 78 et 79

PALAIS DES BEAUX-ARTS ET DES ARTS-LIBÉRAUX
(Exposition universelle de 1889)

M. FORMIGÉ, ARCHITECTE

Les murs de ce palais, construits en brique creuse, présentent un appareil nouveau. Le mur, qui a environ 0m,60 d'épaisseur, est en meulière et mortier de chaux; le parement extérieur est construit en brique creuse de différentes dimensions; l'assise haute est formée avec des briques de 0m,33 de longueur, 0m,22 de hauteur et 0m,055 d'épaisseur; les petites assises sont formées avec les briques de dimensions ordinaires, c'est-à-dire ayant 0m,11 de hauteur, 0m,22 de longueur et 0m,055 d'épaisseur. Dans les petites assises, les briques de 0m,11 forment boutisses pour relier le parement avec le mur en meulière.

La balustrade supérieure formant acrotère, de notre planche 78, est en terre cuite de la maison Muller; la figure avec cornes d'abondance enlacées au-dessous a été exécutée par M. Lœbnitz; le cartel dans lequel est placé le chiffre de la République et l'année de l'Exposition, sur fond or, est de M. Roy, céramiste; les parties en terre cuite émaillée décorant le bandeau inférieur sont de M. Ruffier, céramiste.

Notre planche 79 représente la partie haute d'une travée qui a 9m,05 d'axe en axe; la balustrade supérieure, comme celle de la planche 78, sort de la maison Muller; les modèles de sculpture des frises sont dus à MM. Maniglier, Cordier et Allar, et ont été exécutés par la maison Lœbnitz, ainsi que la balustrade du premier étage; les cartouches, dont le modèle a été fourni par M. Dubois, ornemaniste, et les panneaux en terre cuite qui ornent les piliers, ont été exécutés par M. Ruffier; les couronnements supérieurs, ainsi que les feuillages de laurier et de houx, sont en fonte et proviennent de la fonderie Gasne.

PLANCHE 80

MAISON RUE DE LA FAISANDERIE, A PARIS

M. SCELLIER DE GISORS, ARCHITECTE

Les deux élévations de notre planche 80 montrent les façades sur la rue et sur le jardin d'une maison de la rue de la Faisanderie, à Paris. Cette maison, sauf le soubassement qui est en meulière, est entièrement construite en brique rouge de Bourgogne; les bandeaux, corniches, appuis de fenêtre, etc., qui simulent la pierre, sont simplement recouverts d'un enduit; quelques terres cuites émaillées décorent les frises ainsi que le dessus de la porte d'entrée; les balcons et lambrequins sont en sapin du Nord, découpé, sortant de la maison Waaser. L'intérieur comprend tout le confortable désirable et une décoration luxueuse et très soignée.

Voici le détail de la dépense:

Maçonnerie, terrasse, etc..	53.150 fr. 43
Serrurerie.	19.065 92
Menuiserie.	16.565 80
A reporter.	88.789 fr. 15

EXPLICATION DES PLANCHES.

Report.	88.782 fr.	15
Charpente. .	12.040	80
Couverture et plomberie	7.811	18
Peinture et vitrerie.	6.496	83
Fumisterie. .	8.766	84
Marbrerie. .	2.153	90
Vitraux. .	1.451	59
Mosaïque. .	398	61
Céramique. .	115	»
Total de la dépense.	128.016 fr.	90

TABLE GÉNÉRALE DES PLANCHES

	Nos des Pl.
Villa à Boulogne-sur-Seine	1-2-3-4
Poulailler à Bagneux	5
Habitations ouvrières à Laecken	6
Villa à Luzarches	7-8
École communale de la rue Madame, à Paris	9
Maison au Vésinet	10
Chalet d'Ambricourt, à Villers-sur-Mer	11
Villa à Houlgate	12
Remise de locomotives	13-14
Dépendances à Neuilly	15
École maternelle à Dunkerque	16
Villa à Bénerville	17
Maison de jardinier, à Bagneux	18-19
Villa « Mon Caprice », à Villers-sur-Mer	20-21
Maison rue Friant, à Paris	22
Halle à marchandises	23
Villa Marguerite, à Houlgate	24-25-26
Villa Adélia, à Villers-sur-Mer	27
Écurie boulevard Beausséjour, à Paris	28
Restaurant de Bercy	29
Maison à Voules	30
Villa à Trouville	31-32
Villa Eugène-Decan, à Villers-sur-Mer	33
Lycée Lakanal, à Sceaux	34
Écuries, rue Gros, à Paris	35
Dépendances-Hôtel, rue Vernet, à Paris	36
Écoles communales de Saint-Maur	37
Maisons hollandaises	38
Villa Brodu, à Beuzeval	39-40
Villa à Villemomble	41
Villa à Fontenay-sous-Bois	42-43
Maison à Neuilly	44
Maison à Rotterdam	45
Maison de campagne	46-47
Gare du Havre	48-49
Villa à Trouville	50
Écuries avenue Raphaël, à Paris	51
Pavillon de concierge	52
Villa à Cocqueville	53
Bureau d'architecte. — Maison de concierge	54
Gymnase et infirmerie	55
Villa La Salamandre, à Houlgate	56
Villa à Fontainebleau	57
Villas à Deauville	58
Pavillon de la Tuilerie de Montchanin	59-60
Villa Adélaïde, à Trouville	61
Pavillon de l'Escalier	62
Villa à Pont-à-Mousson	63-64
Communs à Houlgate	65
Villa Weber, rue Erlanger, à Paris	66-67-68
Villa des Pervenches, à Trouville	69
Galerie des Machines	70
Souches de cheminées	71
Villa La Hutte, à Deauville	72
Dôme central	73-74
Atelier de peintre, à Neuilly	75
Pavillon Royaux fils	76
Maison au bord de la mer	77
Palais des Beaux-Arts et des Arts-Libéraux	78-79
Maison rue de la Faisanderie, à Paris	80

Paris. — May & Motteroz, Lib.-Imp. réunies, 7, rue Saint-Benoît.

LA BRIQUE ET LA TERRE CUITE

ÉLÉVATIONS

Face principale
Face latérale

VILLA BOULEVARD DE BOULOGNE
BOULOGNE (SEINE)
M. L. MAGNE, Architecte

LA BRIQUE ET LA TERRE CUITE

2ᵉ SÉRIE

PL. II

ÉLEVATIONS

Face latérale ——— Face postérieure

Échelle de 0ᵐ,01 pour mètre

VILLA BOULEVARD DE BOULOGNE

BOULOGNE (SEINE)

Mʳ L. MAGNE, Architecte

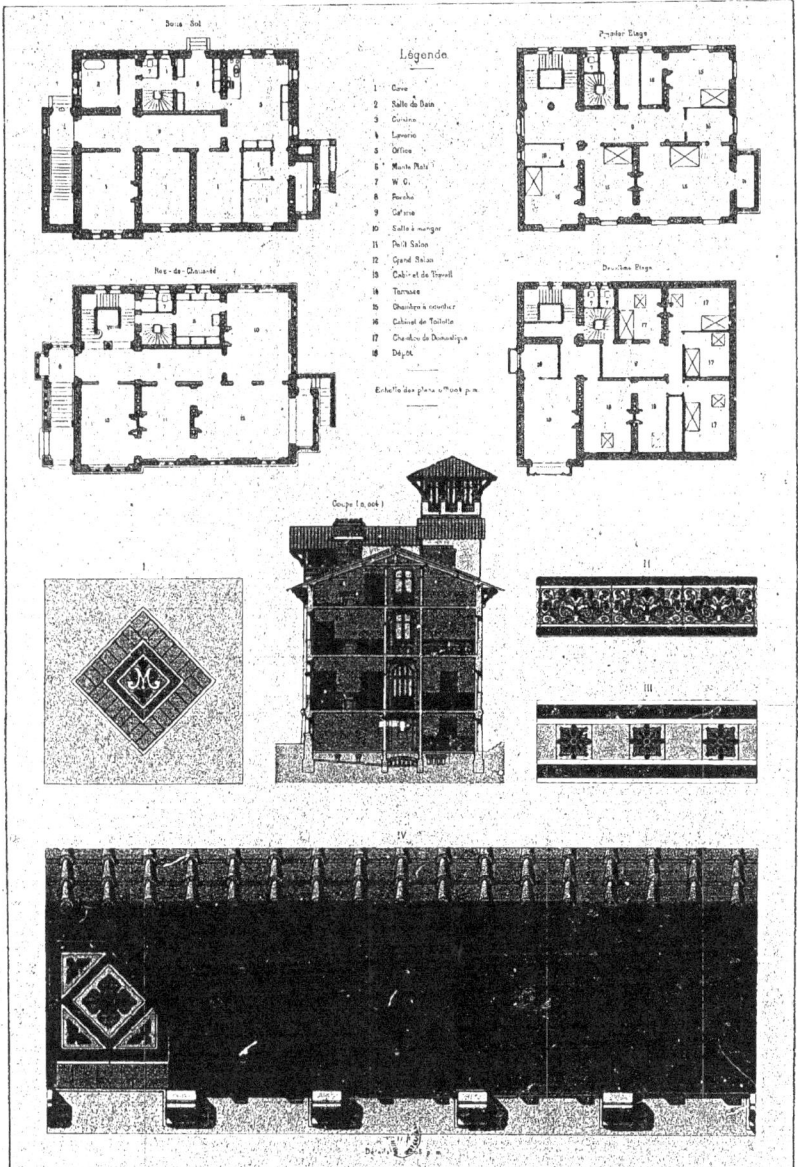

VILLA BOULEVARD DE BOULOGNE
BOULOGNE (SEINE)
M. L. MAGNE, Architecte.

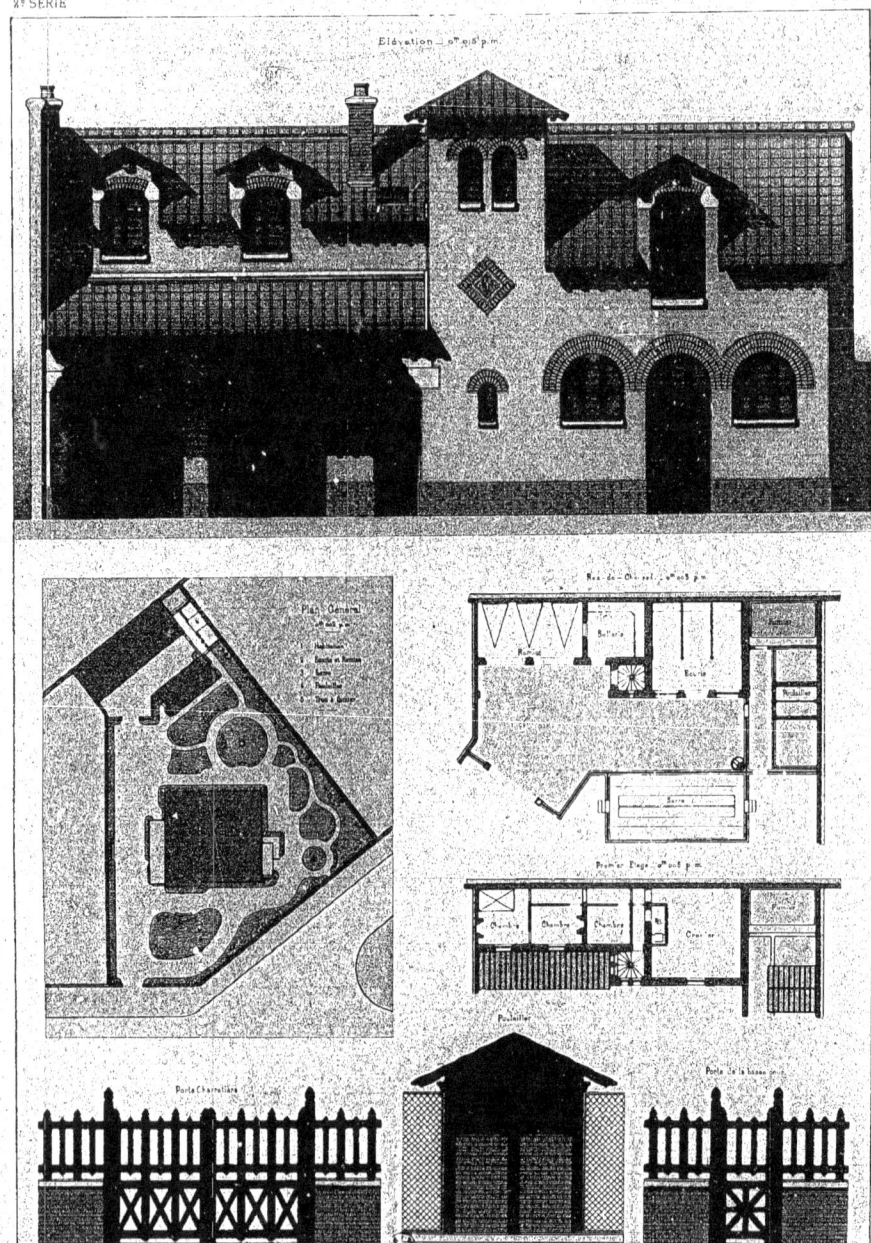

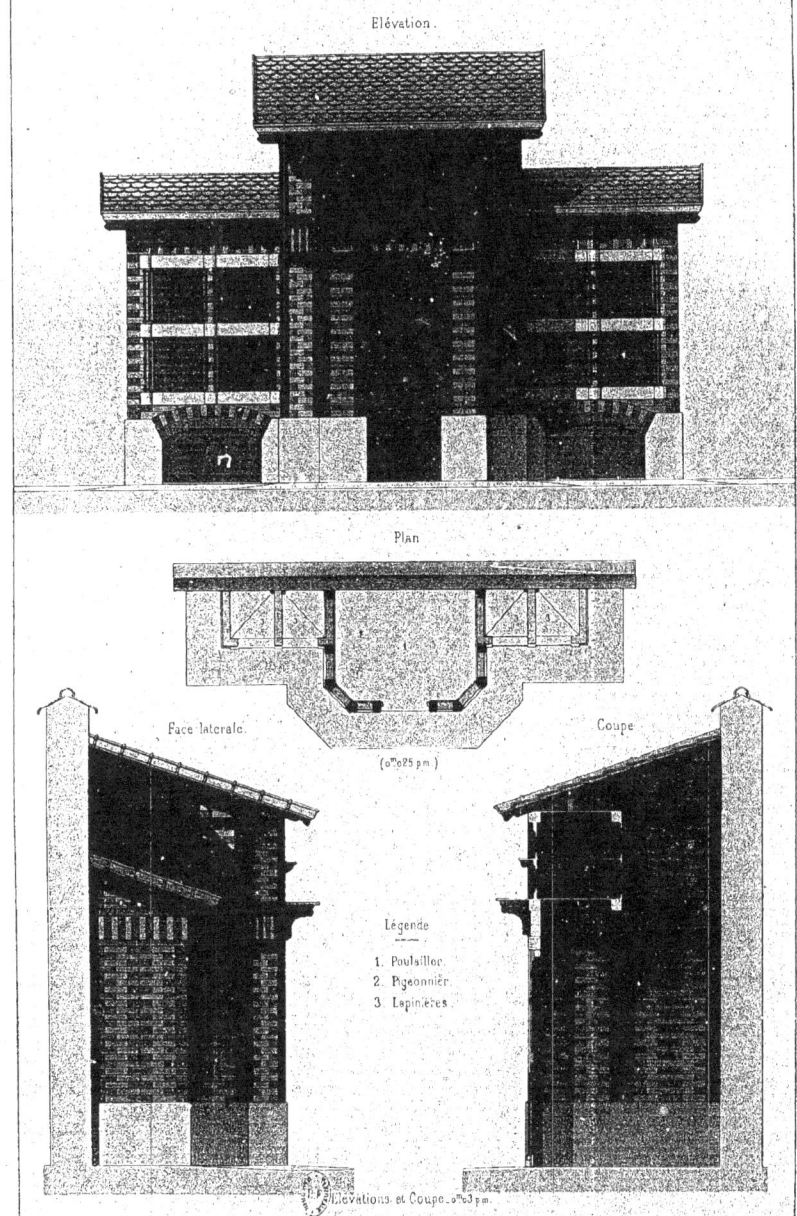

LA BRIQUE ET LA TERRE CUITE

2ᵉ SÉRIE
Pl. V.

HABITATIONS OUVRIÈRES A LAEKEN
POUR LES OUVRIERS DE L'USINE A GAZ DE LA VILLE DE BRUXELLES

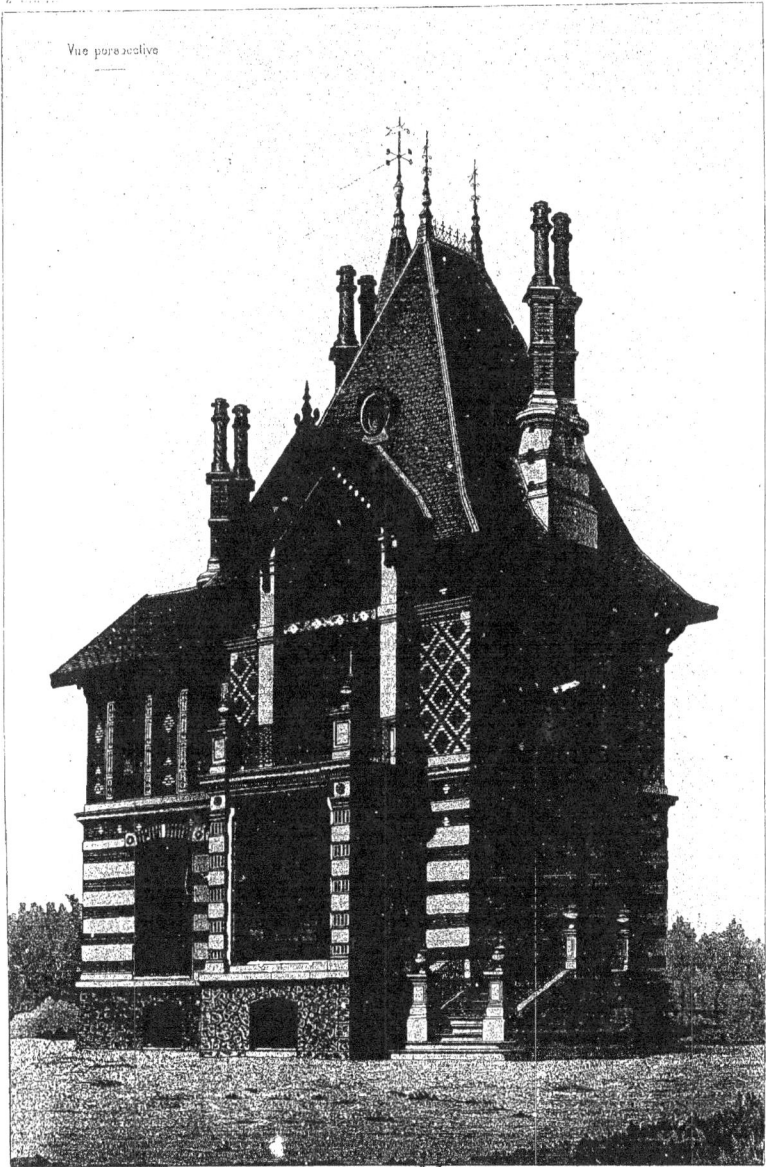

VILLA A LUZARCHES

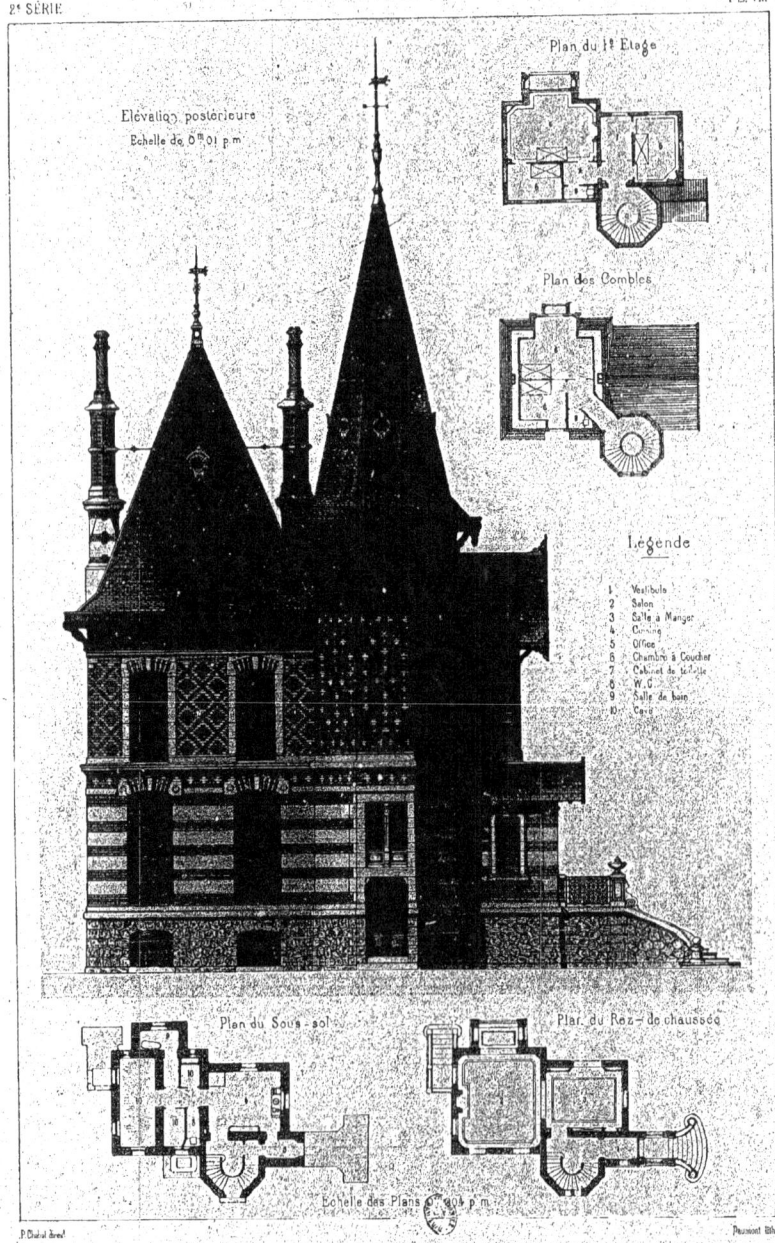

LA BRIQUE ET LA TERRE CUITE

ECOLE RUE MADAME (PARIS)

M. H. ERRARD, Architecte

Élévation

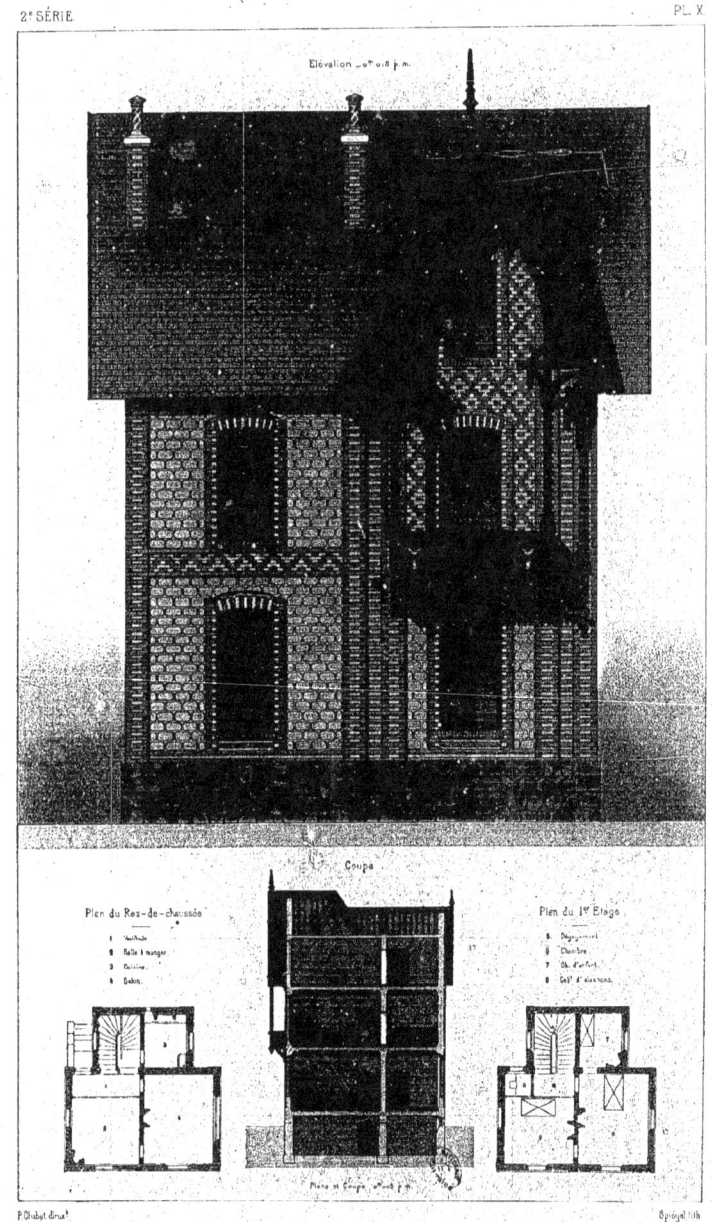

LA BRIQUE ET LA TERRE CUITE

CHÂLET D'AMBRICOURT
VILLERS SUR MER
DUPONT, Architecte

LA BRIQUE ET LA TERRE CUITE

VILLA A HOULGATE

M. E. PAPINOT, Architecte

REMISE DE LOCOMOTIVES

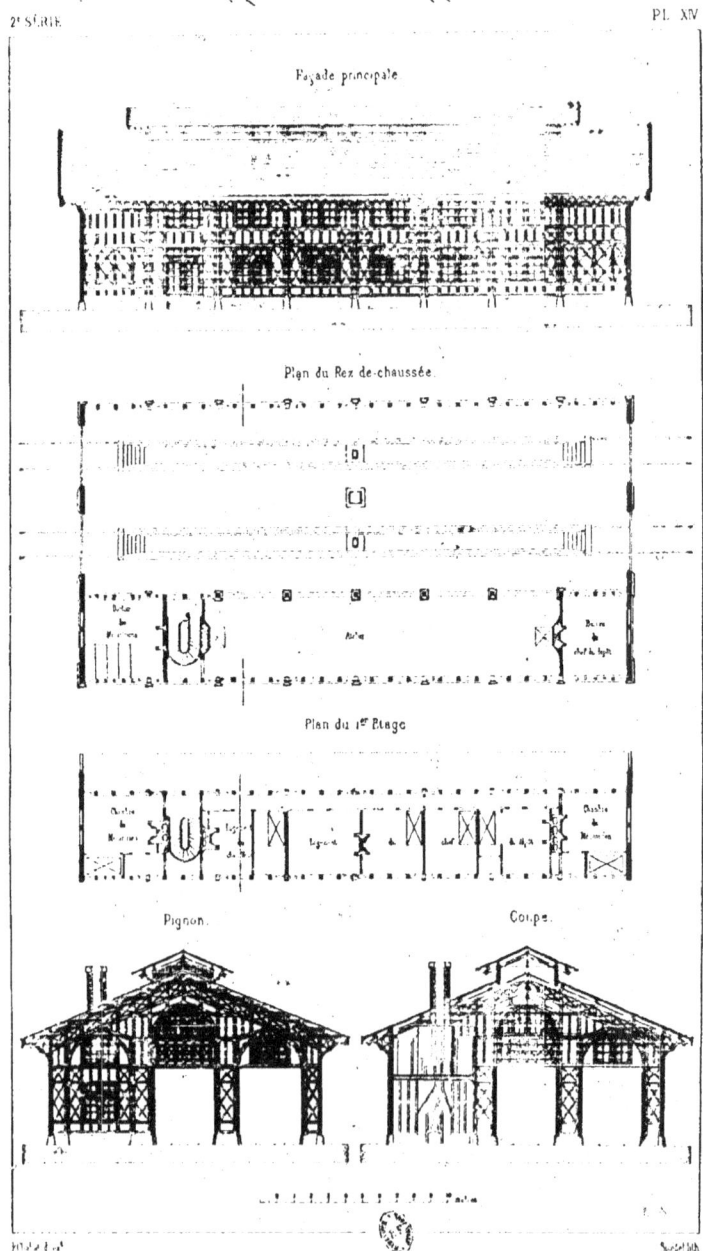

LA BRIQUE ET LA TERRE CUITE

Élévation
Échelle de 0m015 p.m.

Plan du Sous-sol.

Légende
1. Écurie
2. Sellerie
3. Remise
4. Cave
5. Buanderie
6. Bûcher
7. Cuisine
8. Poulailler
9. Clapier
10. W.C.

Échelle de 0m005 p.m.

Plan du Rez-de-chaussée

DÉPENDANCES

M. SIMONET, Architecte

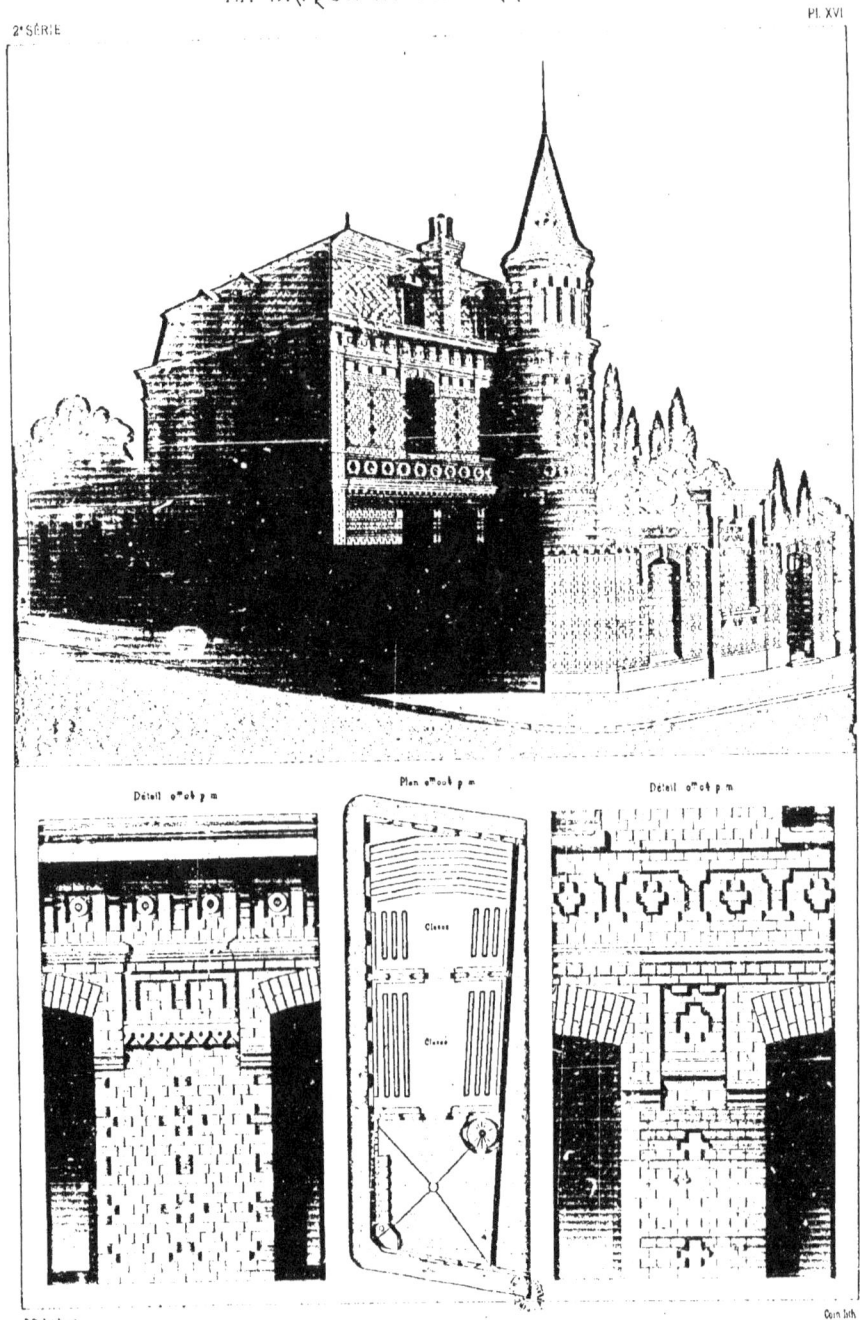

ÉCOLE MATERNELLE DE DUNKERQUE

M. LECOCQ, Architecte

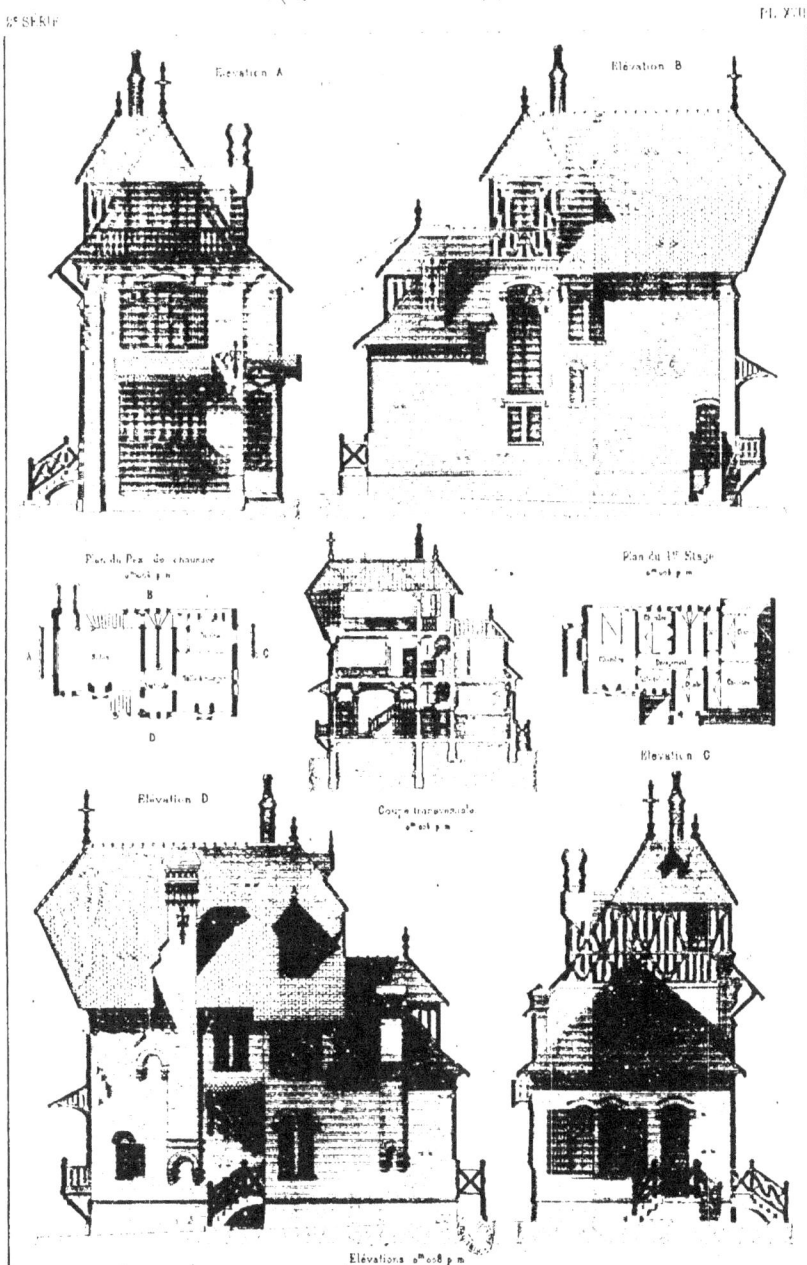

VILLA A BÉNERVILLE

M. A. MUSSIGMANN, Architecte

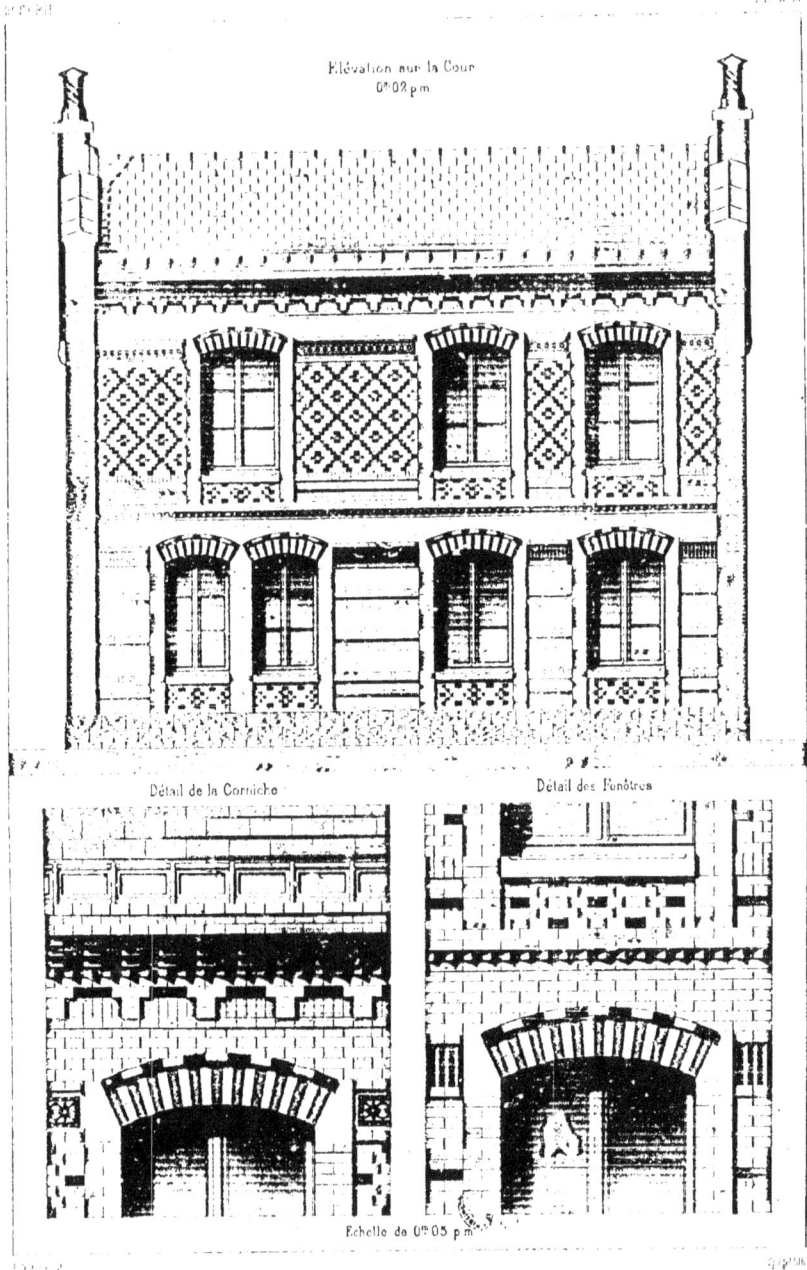

MAISON DE JARDINIER
M. PIERRE CHABAT, Architecte

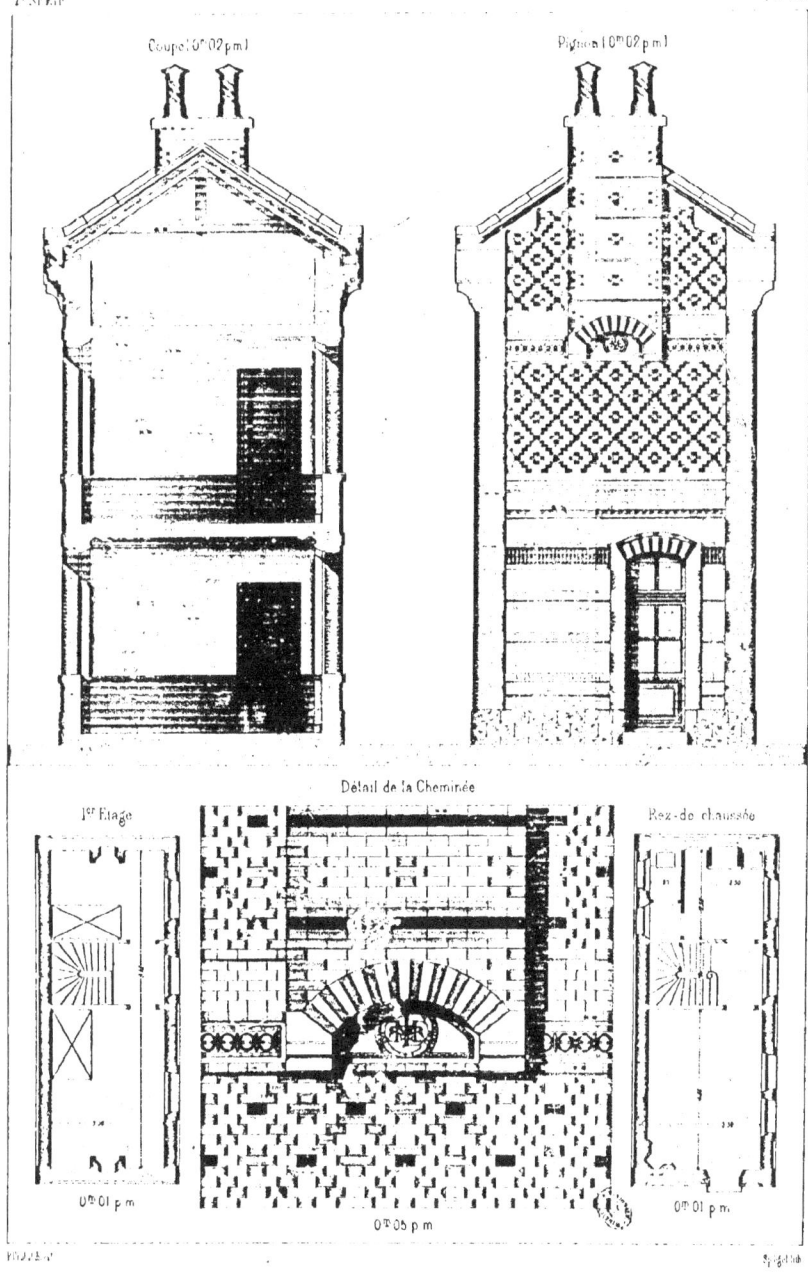

MAISON DE JARDINIER
M. PIERRE CHABAT, Architecte

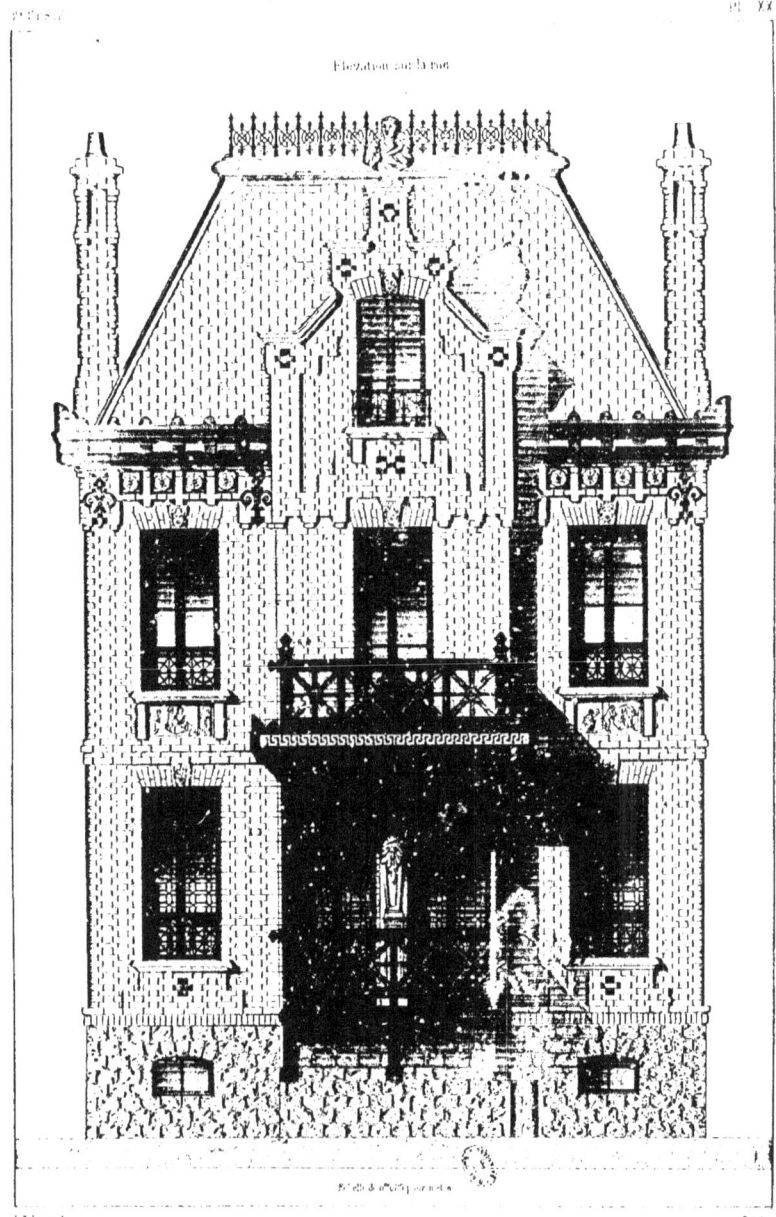

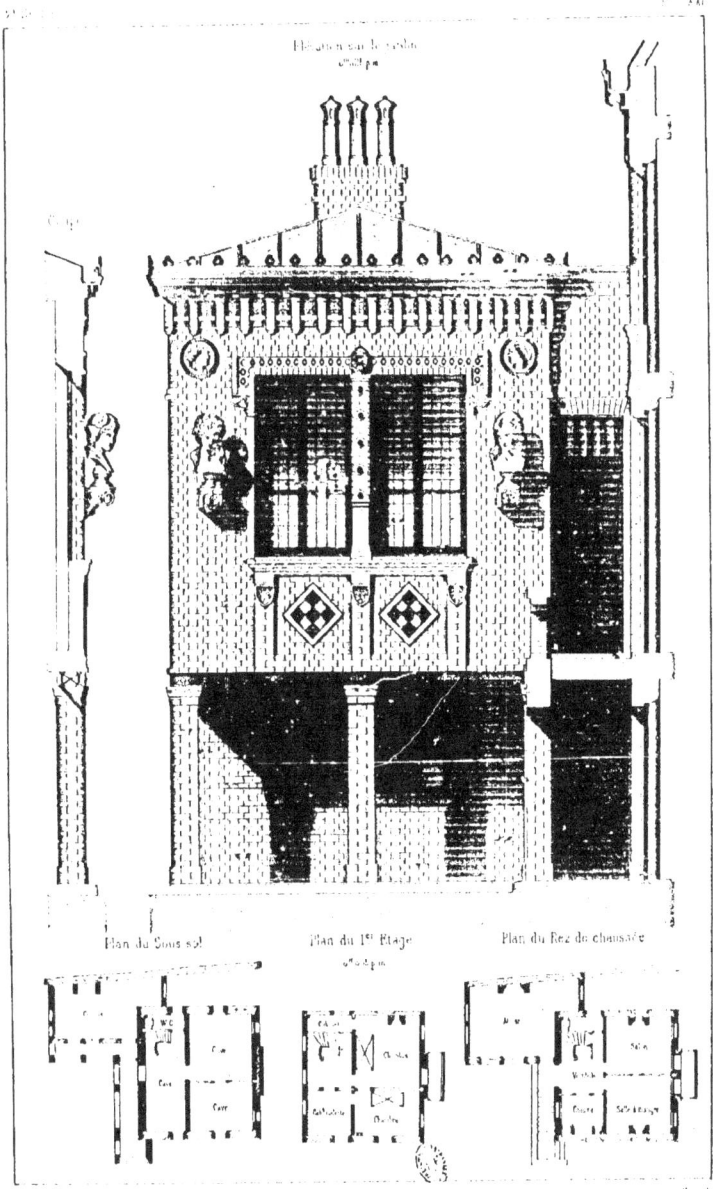

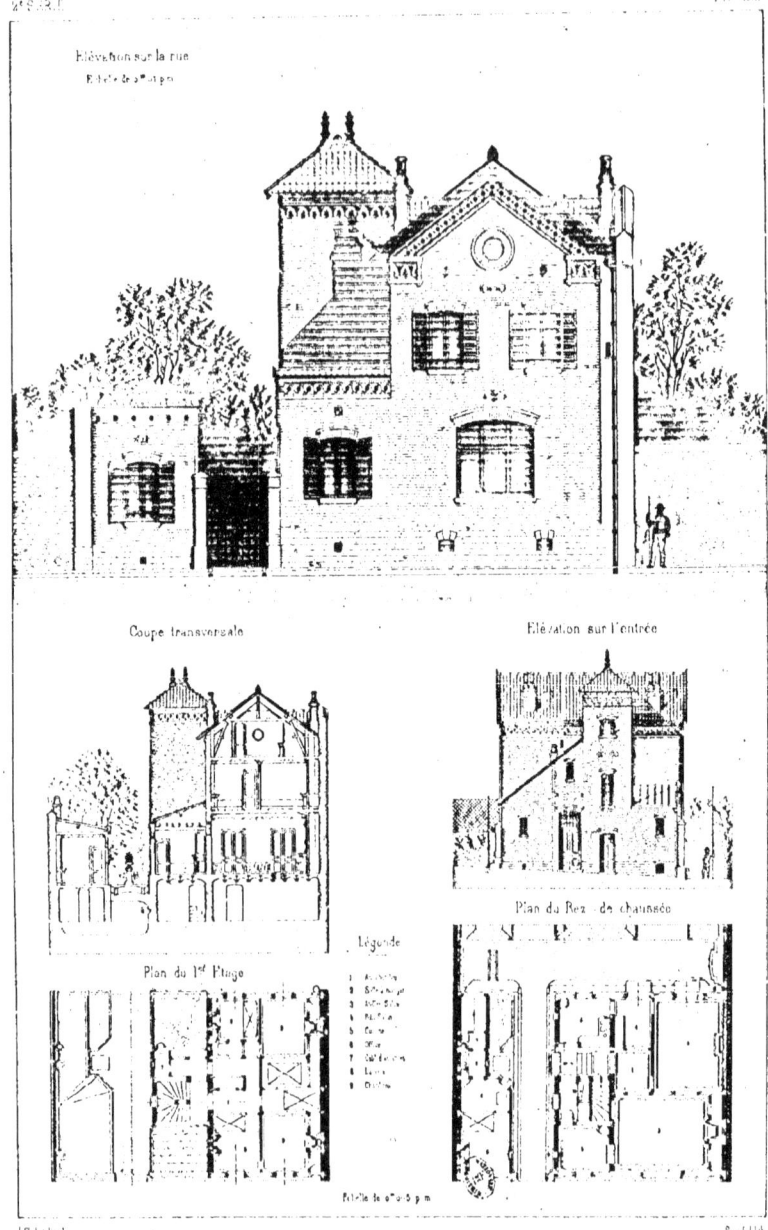

MAISON RUE FRIANT

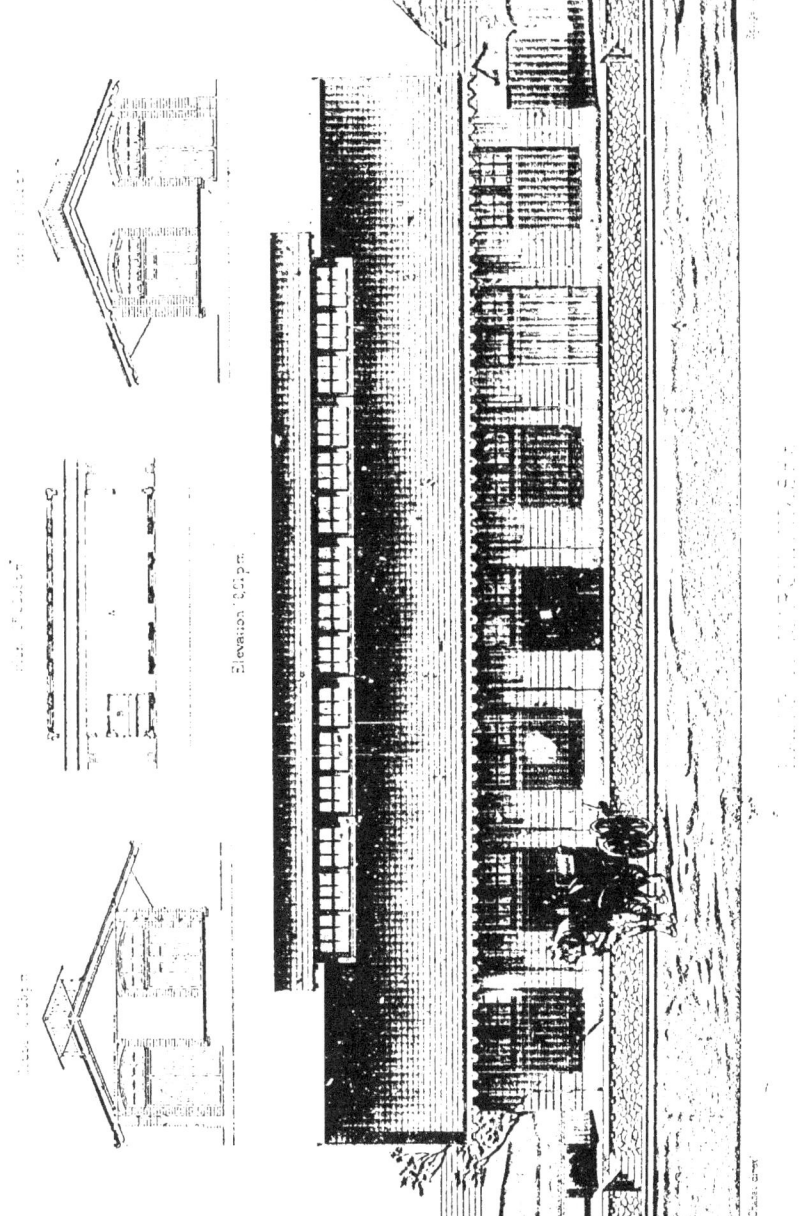

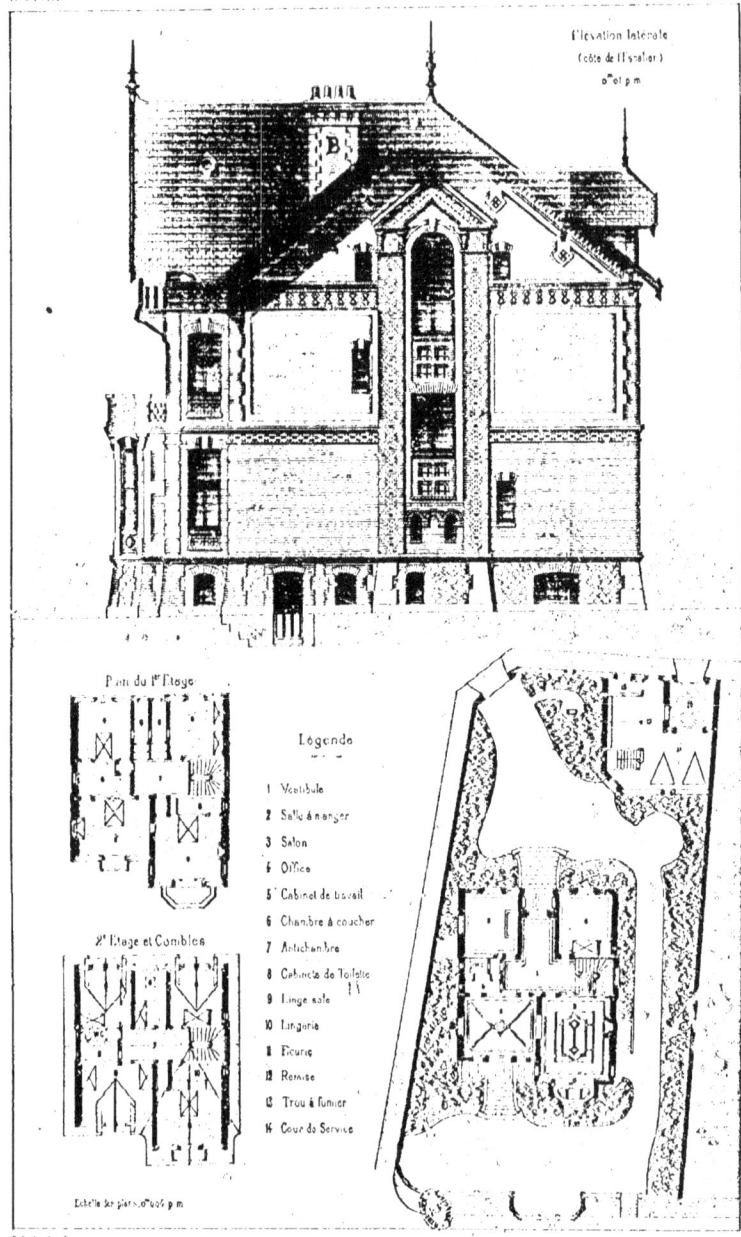

VILLA MARGUERITE A HOULGATE

M. E. M. AUBURTIN Architecte

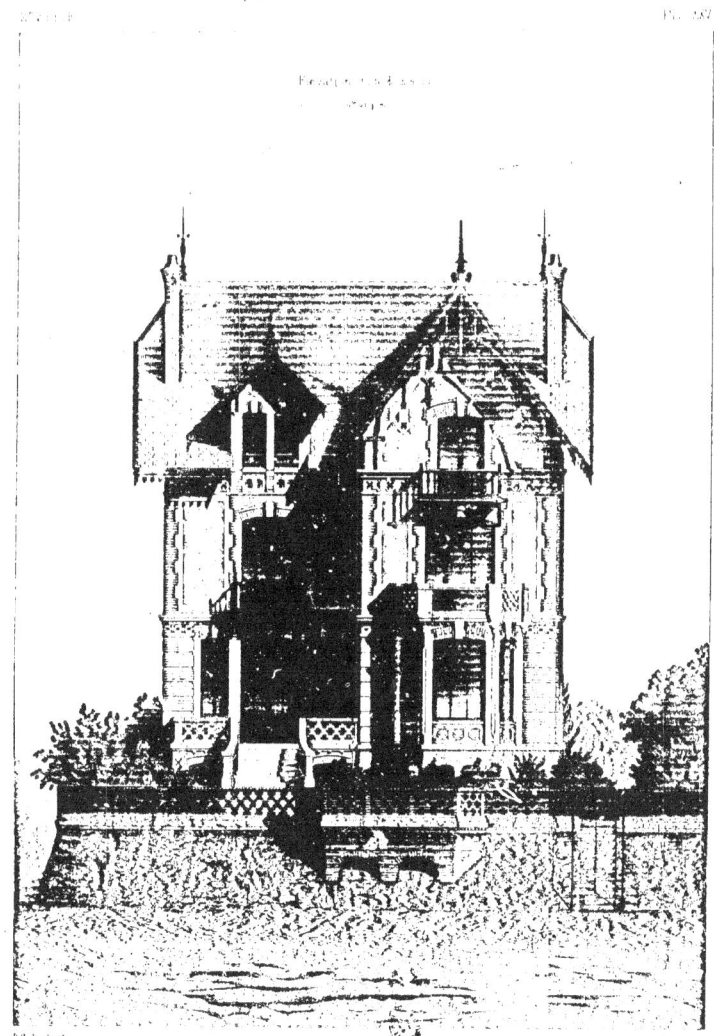

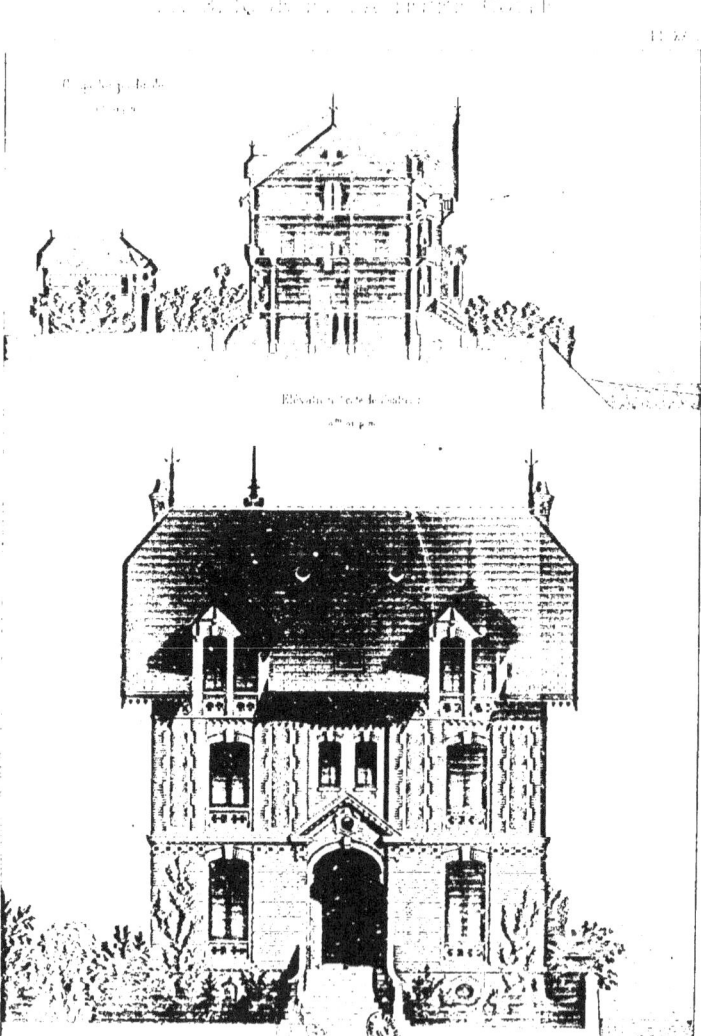

VILLA MARGUERITE A HOULGATE

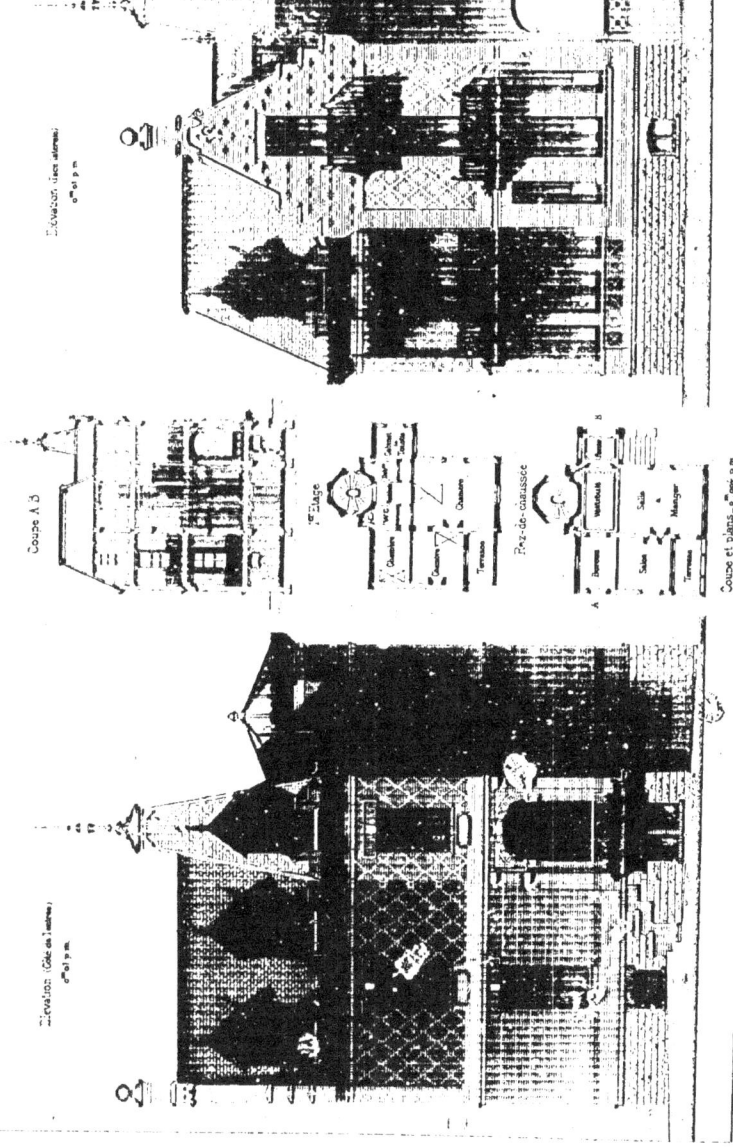

LA BRIQUE ET LA TERRE CUITE

Élévation

Plan

Face latérale Coupe

Élévations et Coupe — 0,05 p.m.

ÉCURIES
(BOULEVARD BEAUSÉJOUR)
M. PIERRE CHABAT, Architecte

LA BRIQUE ET LA TERRE CUITE

Coupe perspective sur les terrasses
(Côté de la Seine)

RESTAURANT DE BERCY

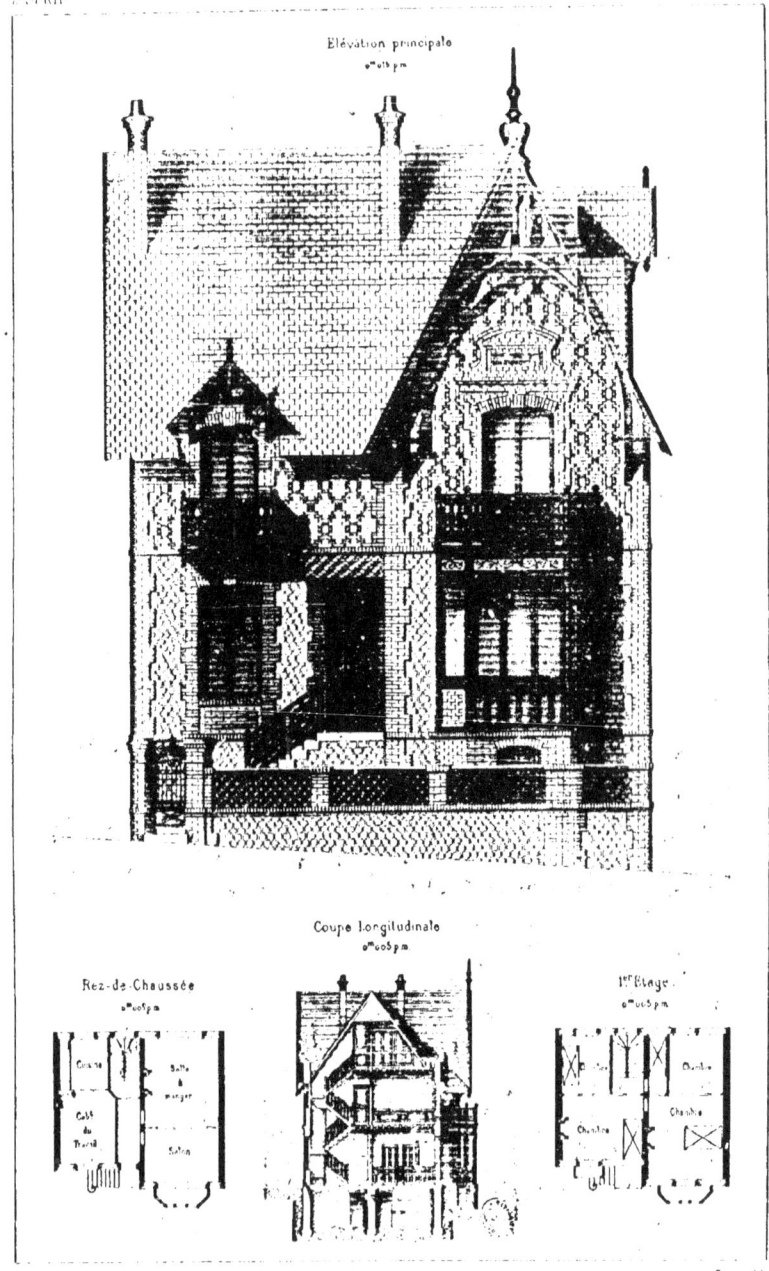

MAISON A VEULES

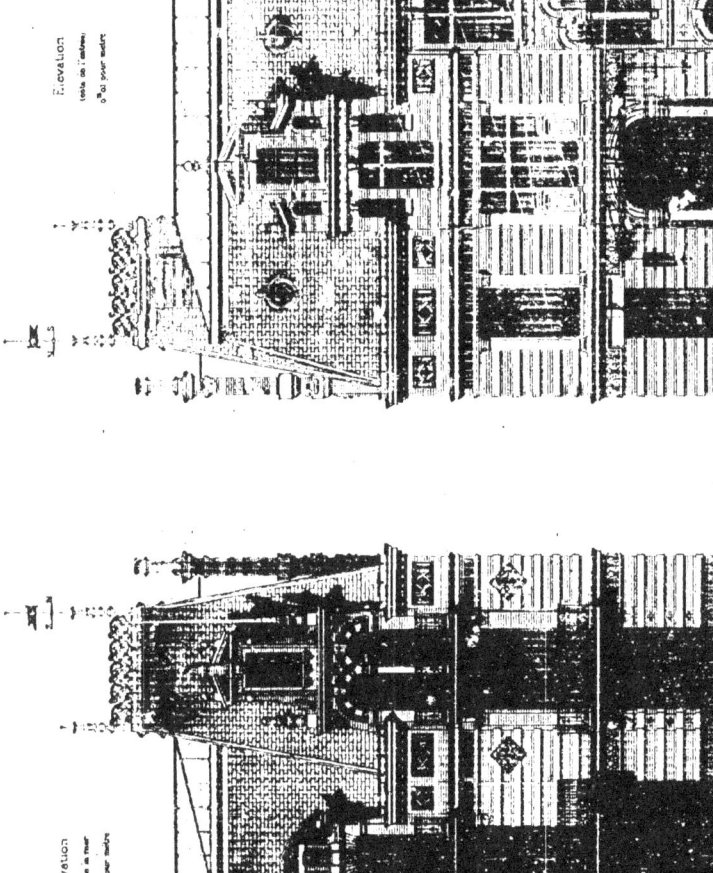

LA BRIQUE ET LA TERRE CUITE

VILLA A TROUVILLE

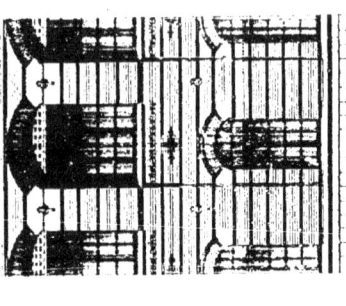

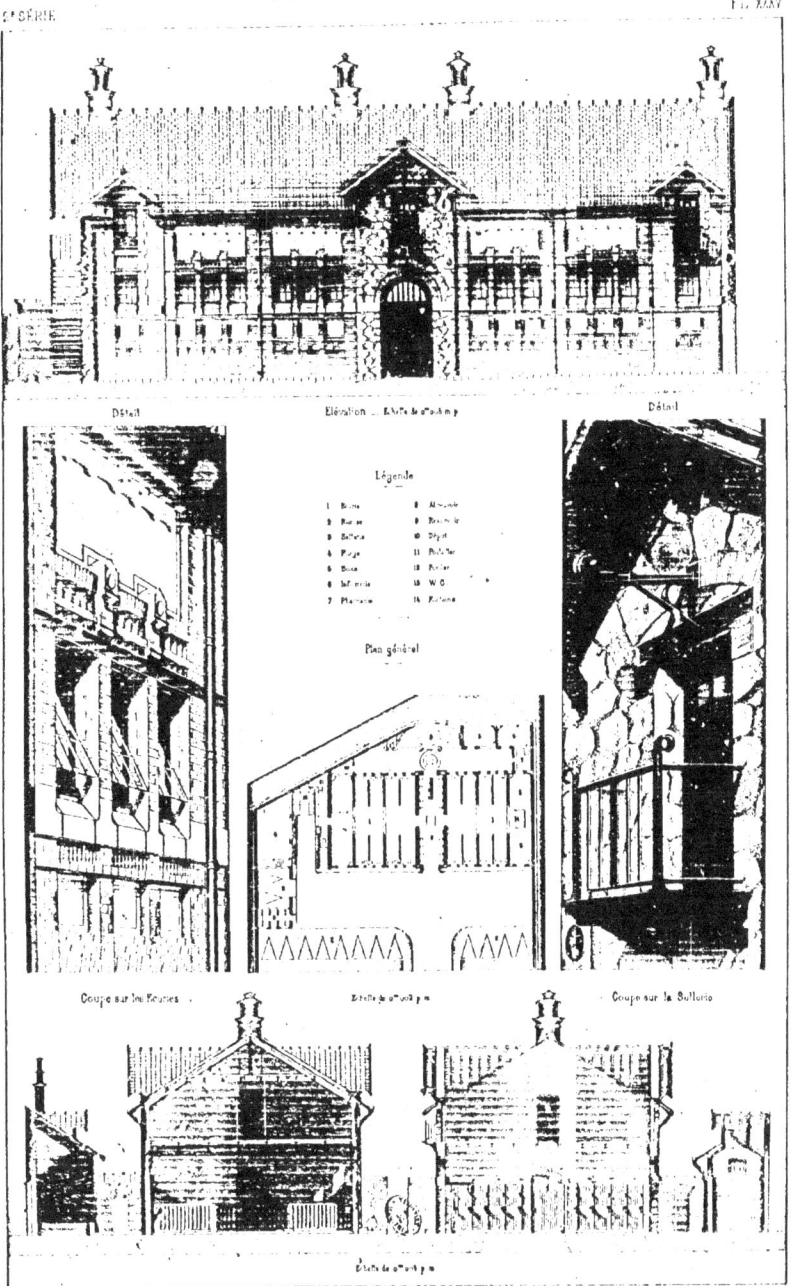

ÉCURIES
RUE CROS — (PARIS)

LA BRIQUE ET LA TERRE CUITE

DÉPENDANCES
(HÔTEL RUE VERNET — PARIS)
M. PAUL SÉDILLE, Architecte

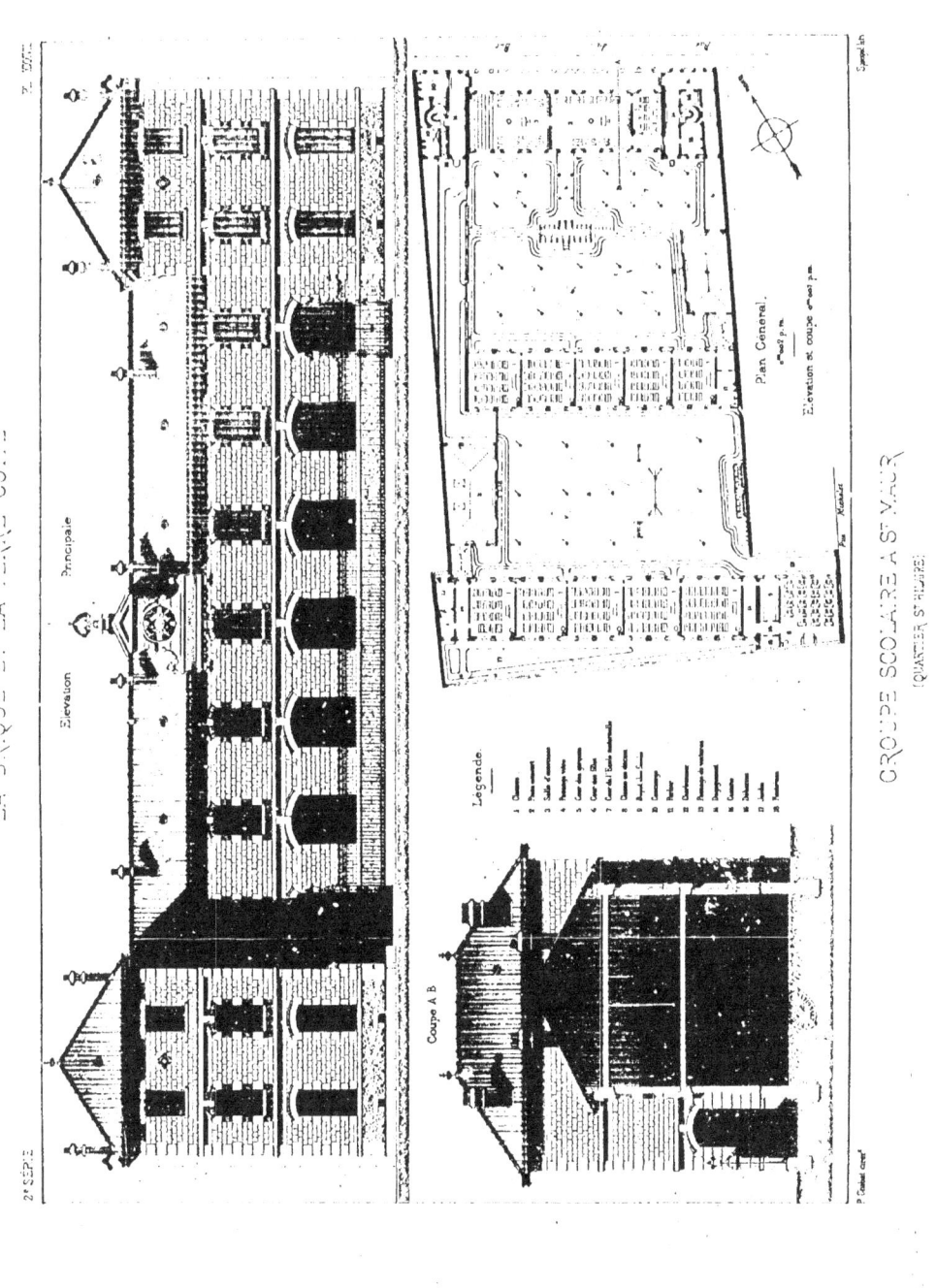

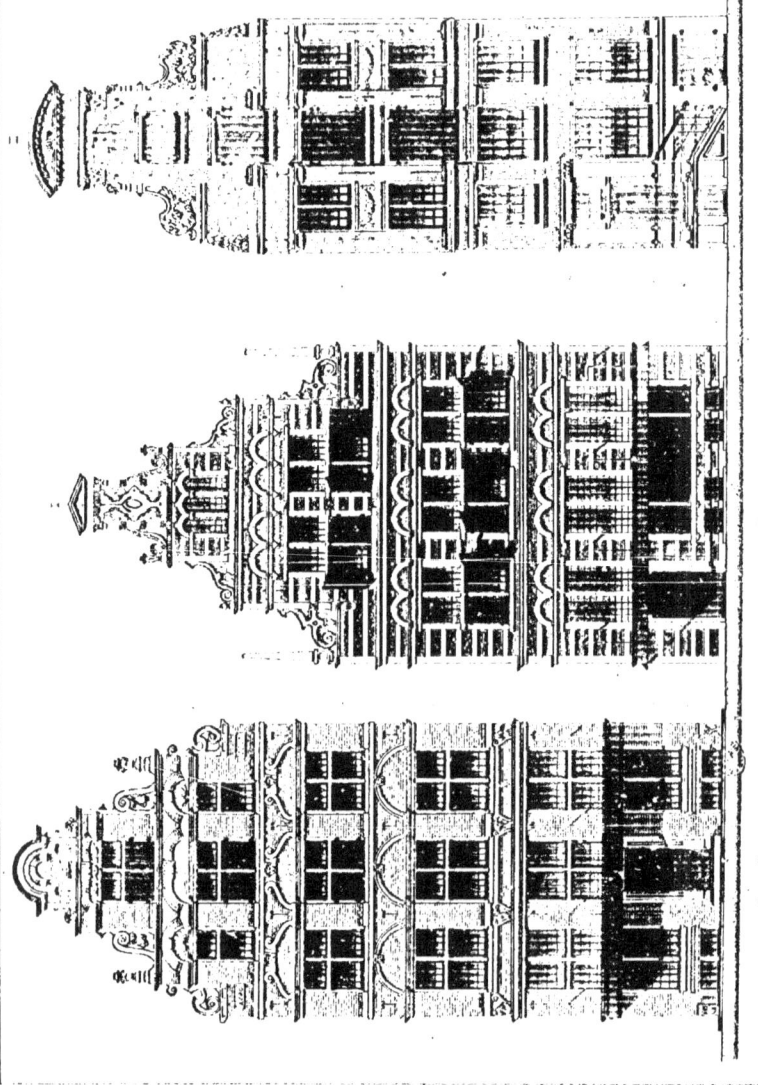

MAISONS HOLLANDAISES

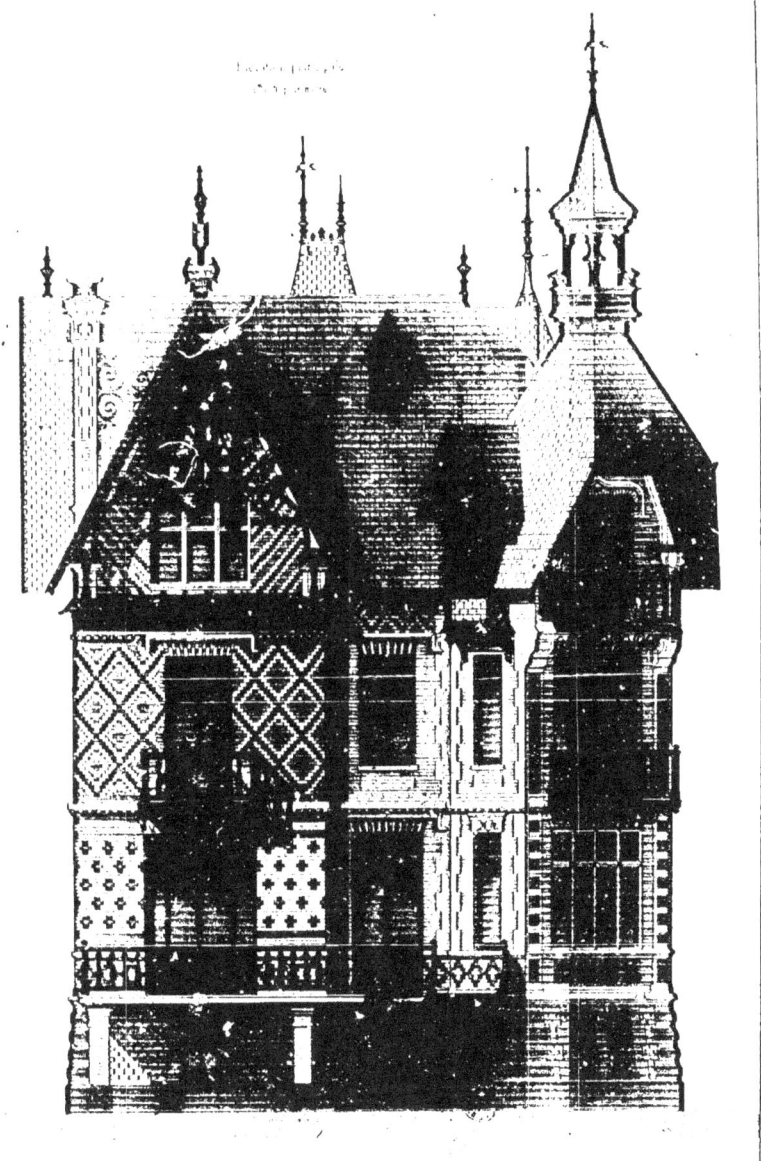

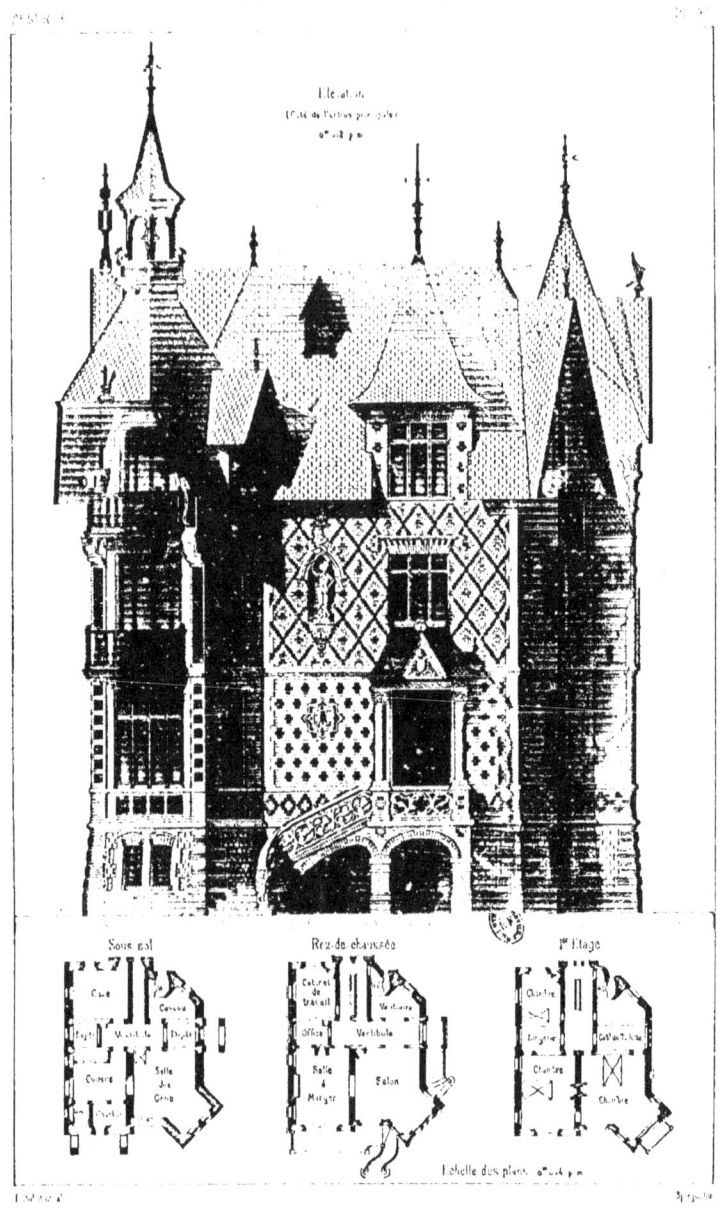

VILLA BRODU

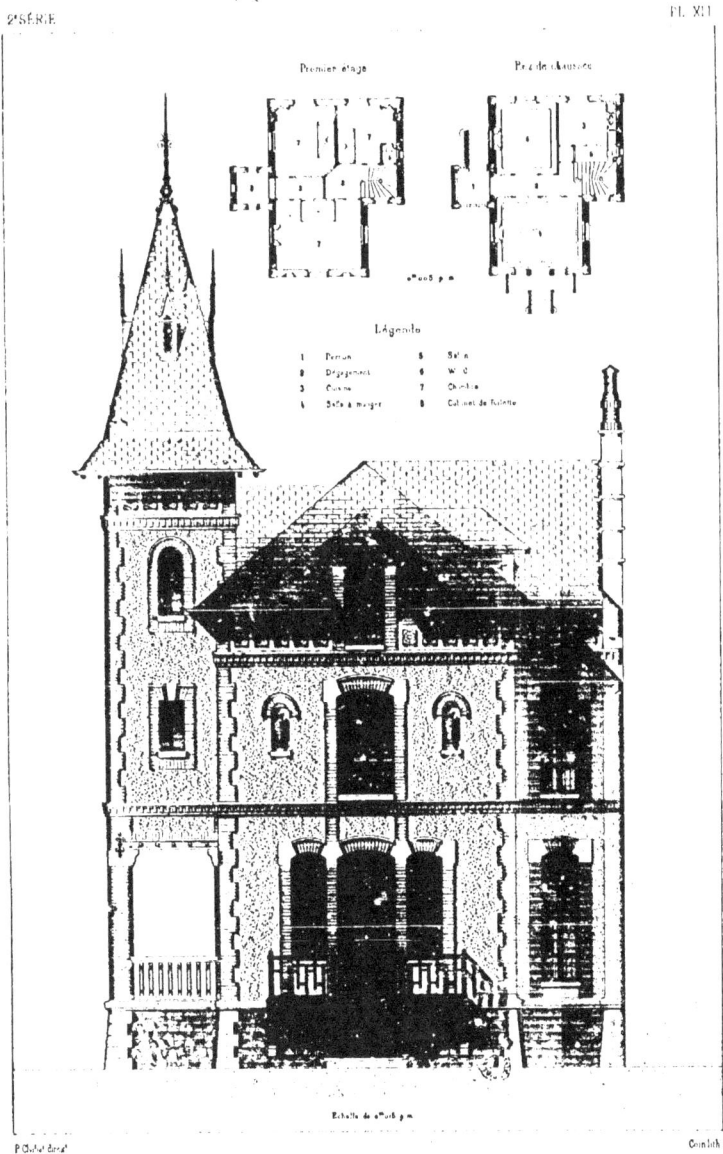

VILLA A VILLEMONBLE

Mr J. AMANOVICH, Architecte

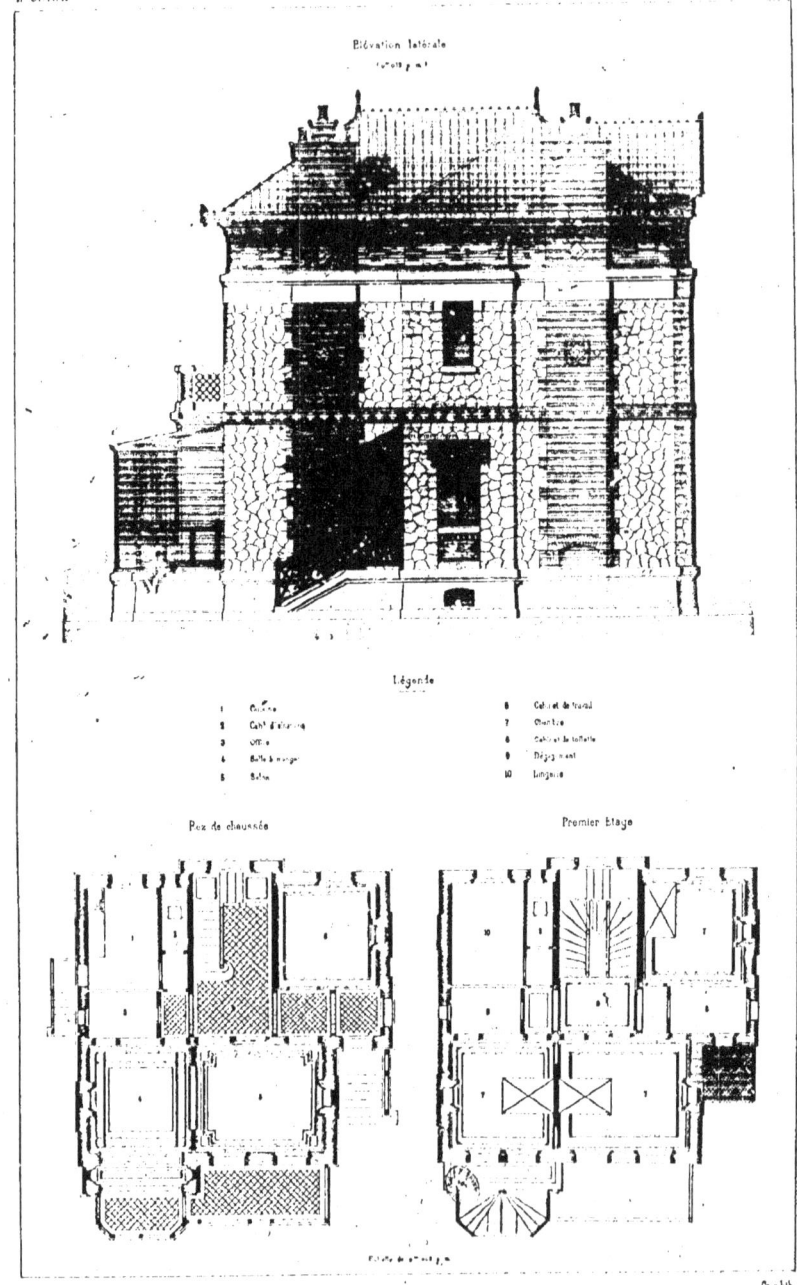

VILLA A FONTENAY-SOUS-BOIS
M. F.D JANDELLE-RAMIER, Architecte

LA BRIQUE ET LA TERRE CUITE

Élévation Postérieure

Élévation Principale

VILLA À FONTENAY-SOUS-BOIS

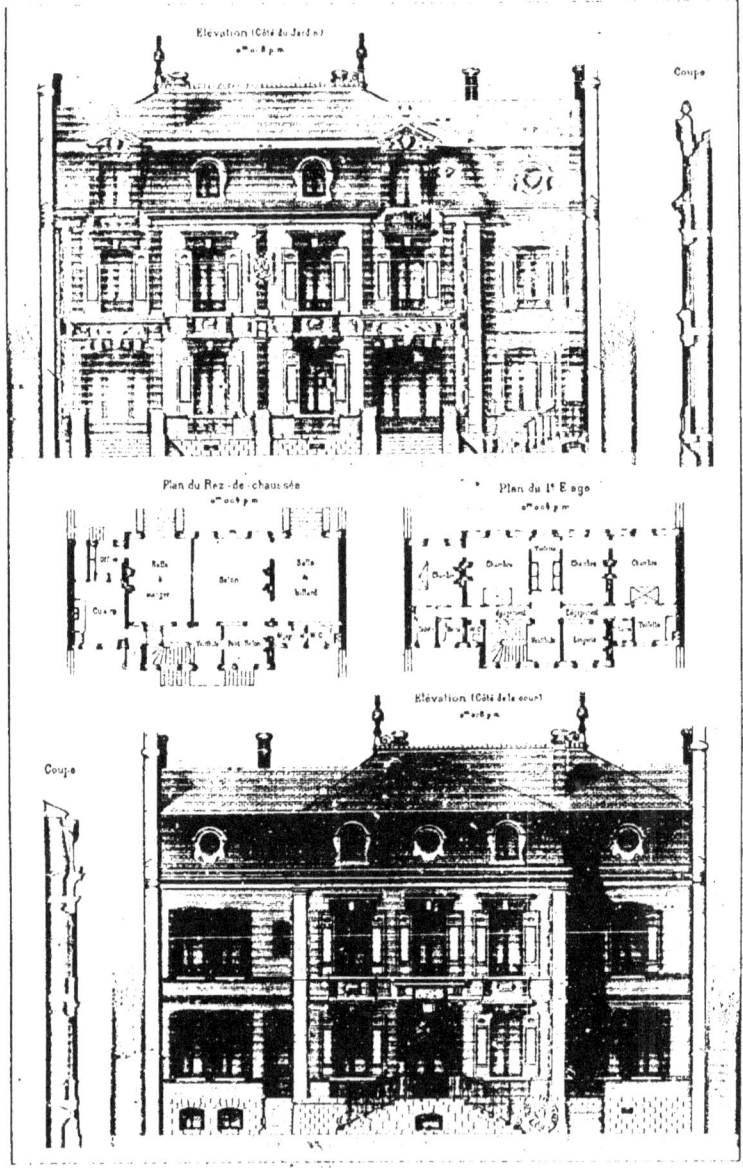

MAISON A NEUILLY (SEINE)

M. PAUL SÉDILLE, Architecte

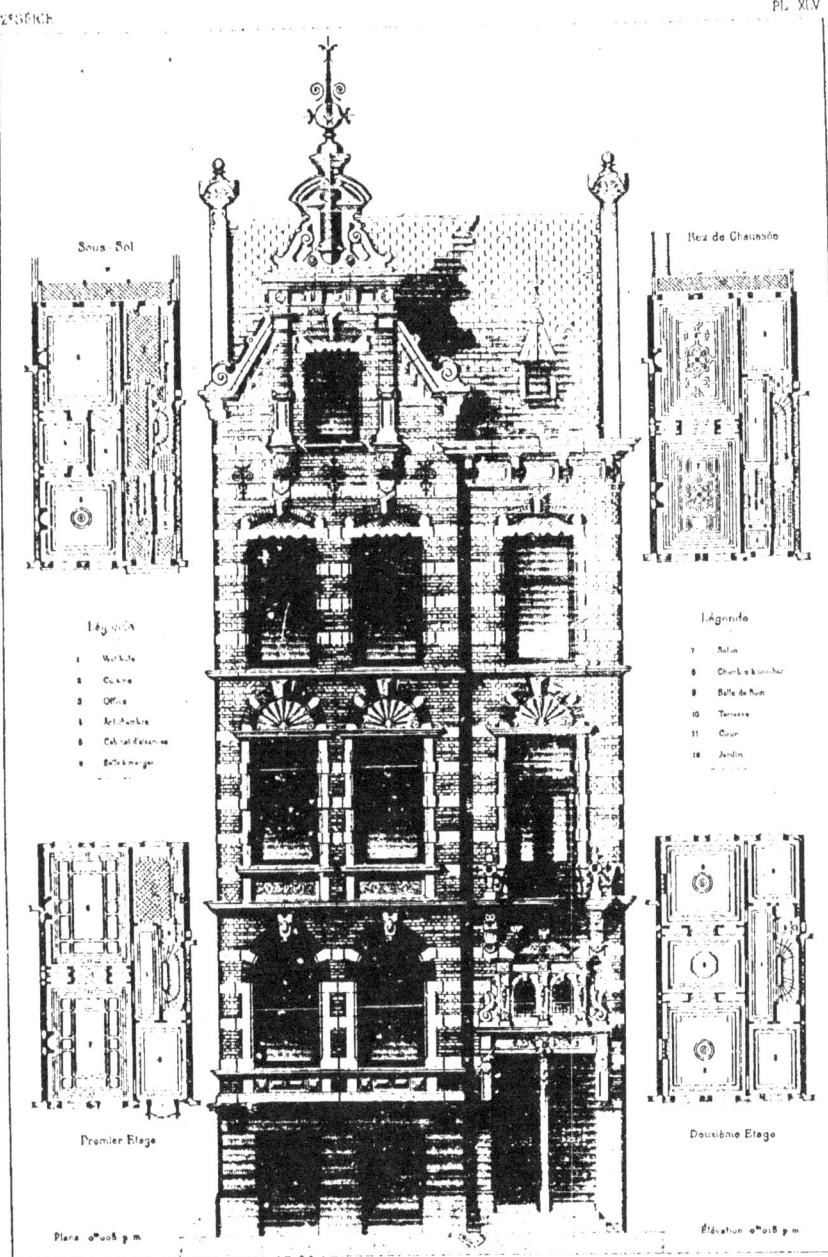

MAISON POUR DEUX FAMILLES
ROTTERDAM

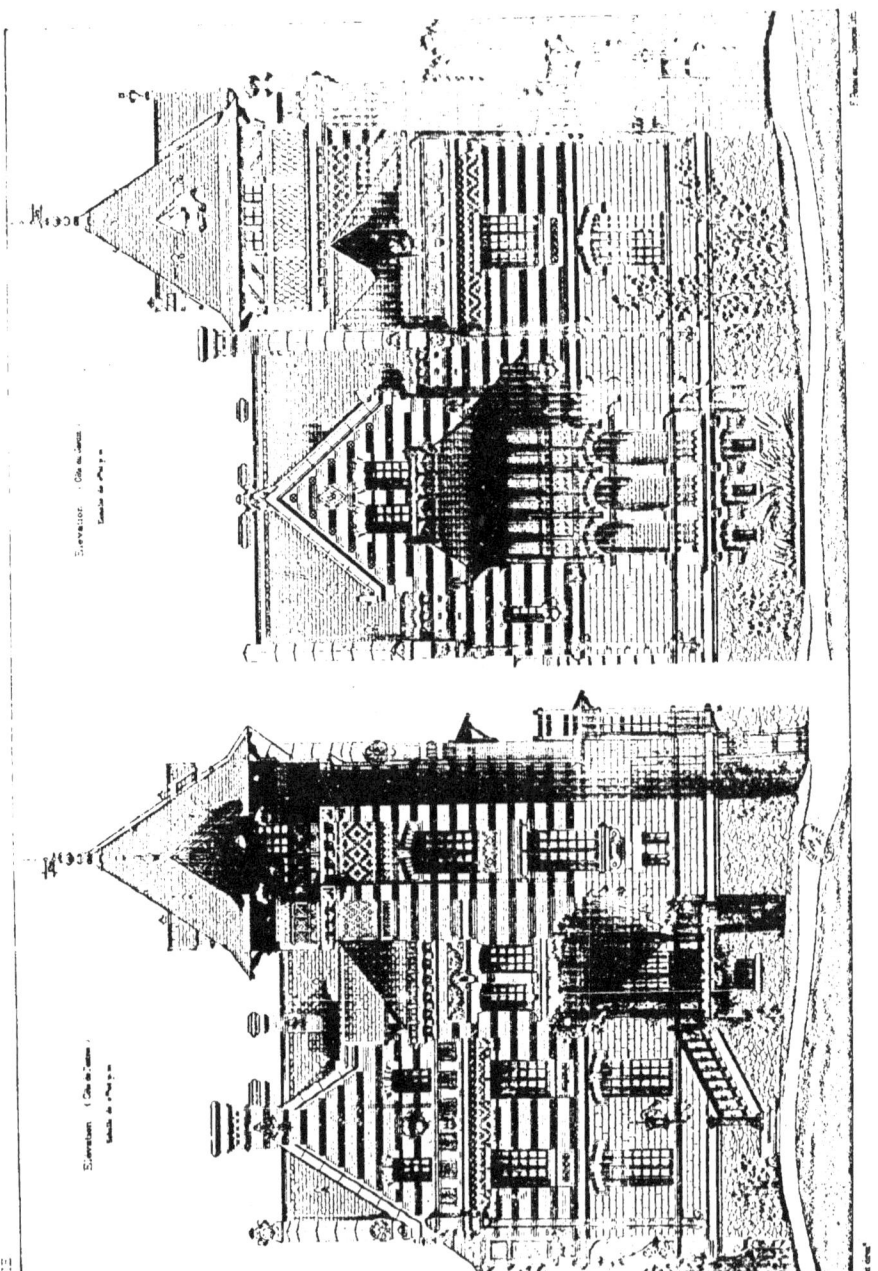

MAISON DE CAMPAGNE

MAISON DE CAMPAGNE
M. BONNIER, Architecte

LA BELGIQUE ET LA TERRE SAINTE

2ᵉ SÉRIE

Élévation principale

GARE DU HAVRE

W. JANSSCH, Architecte

Pierre Carbiet, éditeur

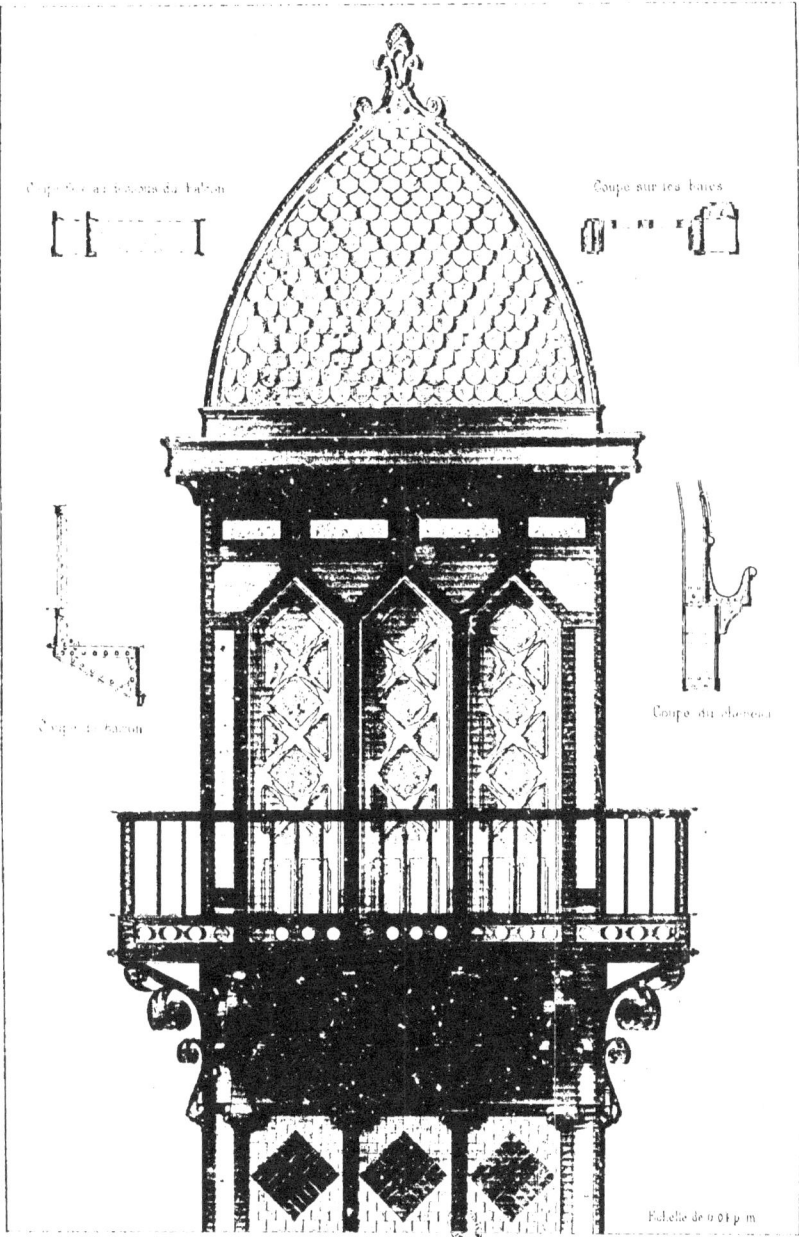

GARE DU HAVRE
COURONNEMENT DES ÉTUDES

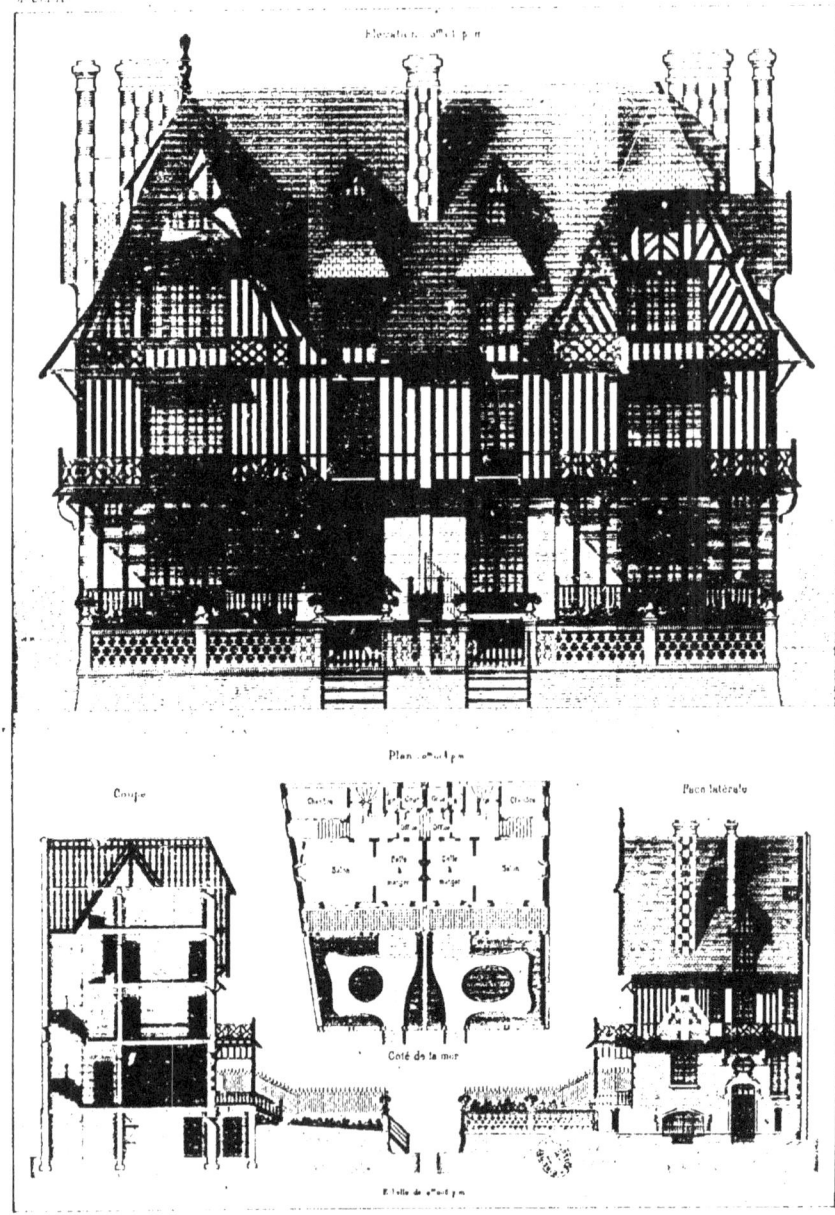

VILLAS A TROUVILLE

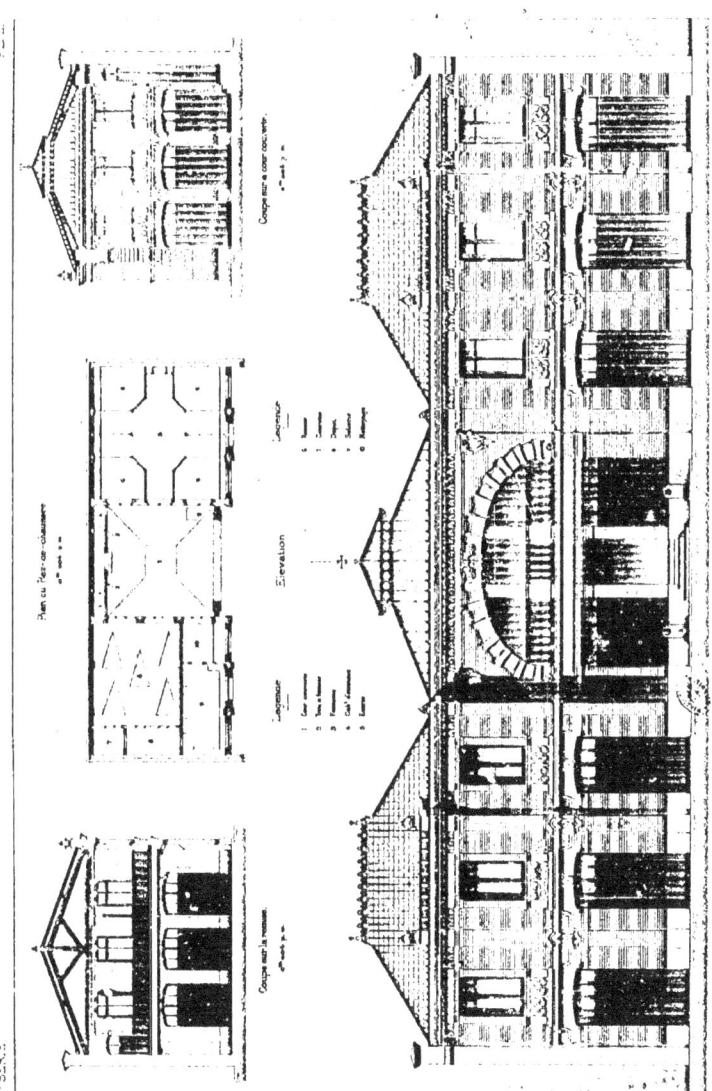

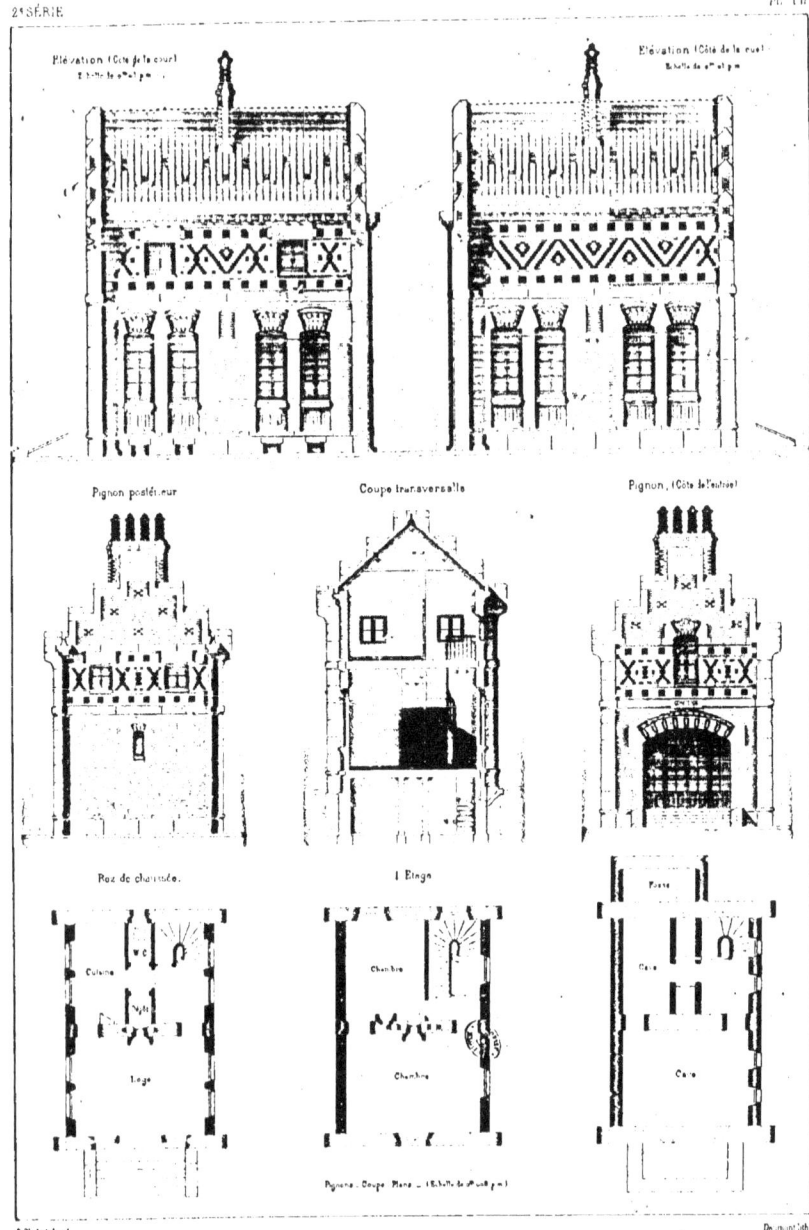

PAVILLON DU CONCIERGE
ÉCOLE NATIONALE PROFESSIONNELLE D'ARMENTIÈRES
Mr CHARLES CHIPIEZ, Architecte.

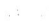

VILLA COCQUEVILLE

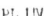

BUREAU D'ARCHITECTE
A HOULGATE

PAVILLON DE CONCIERGE
A BENERVILLE

M. EDOUARD LEWICKI Architecte

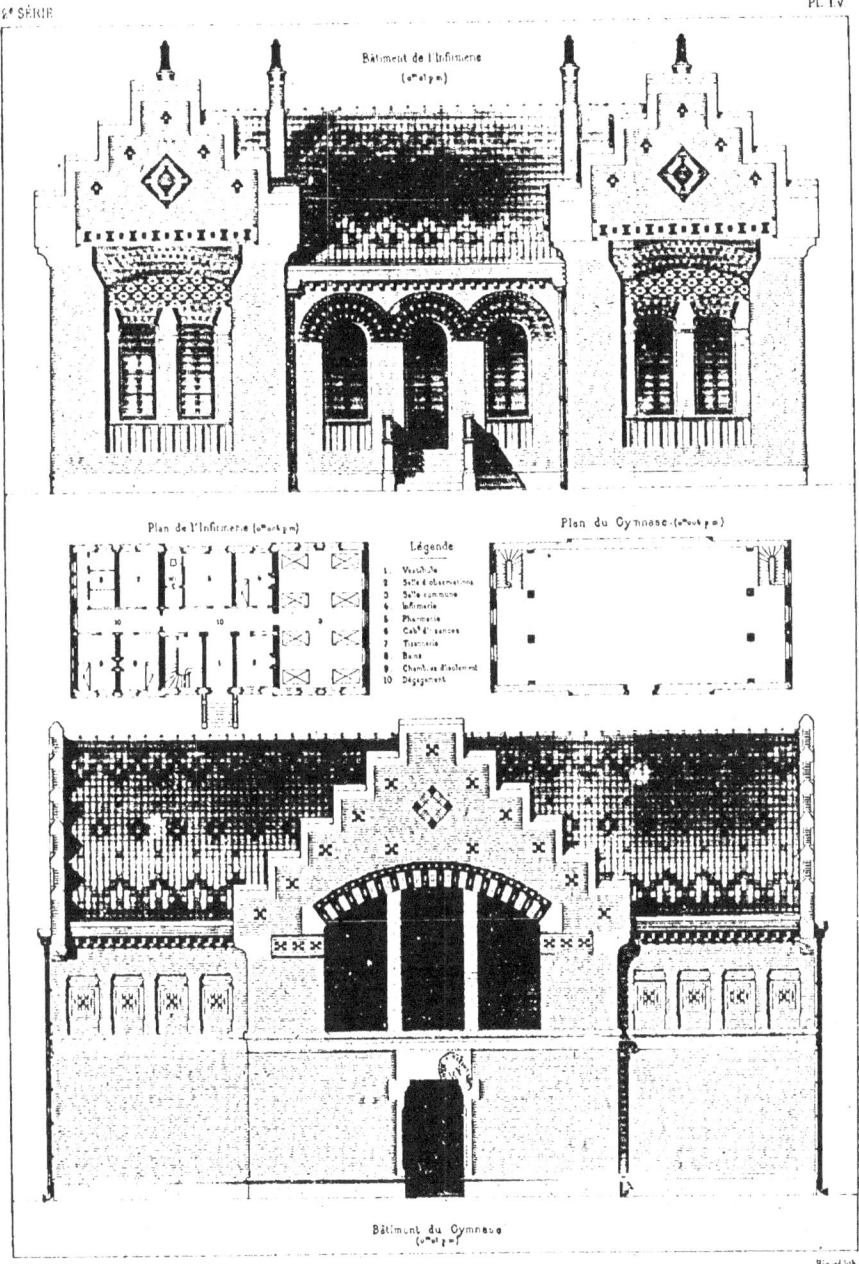

PHARMACIE — GYMNASE
ÉCOLE NATIONALE PROFESSIONNELLE D'ARMENTIÈRES
M. CHARLES CHIPIEZ, Architecte.

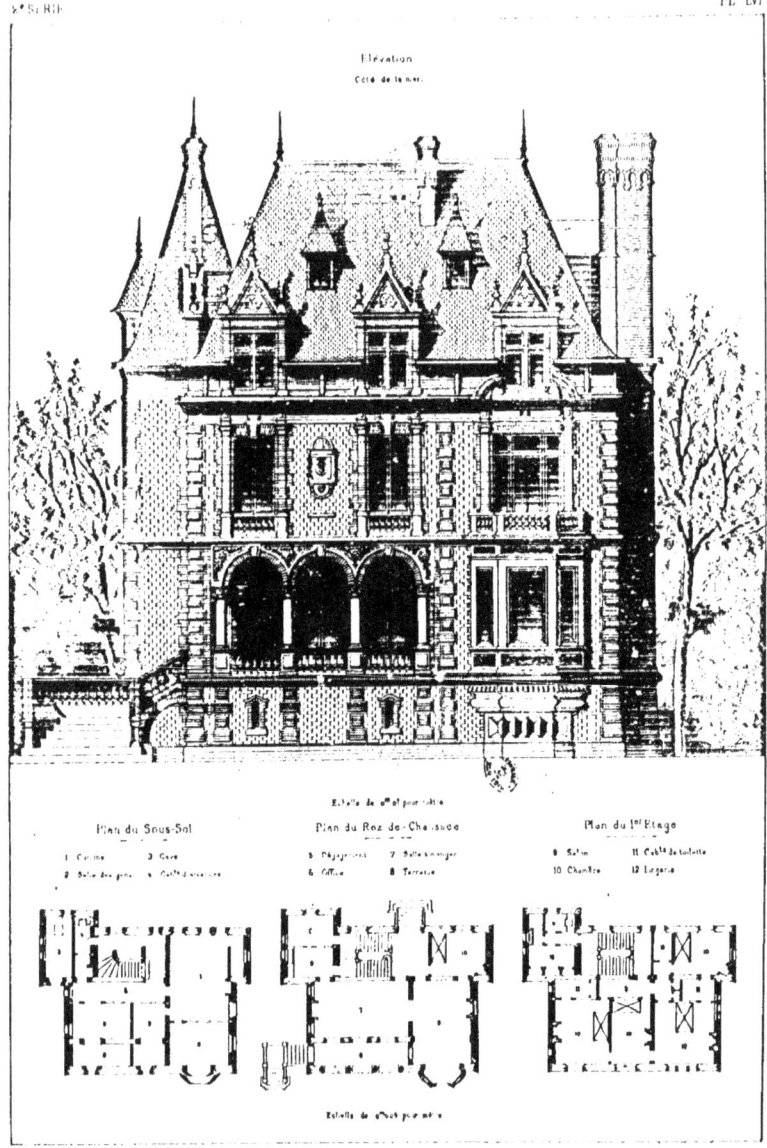

VILLA SALAMANDRE
HOULGATE (CALVADOS)

M. BAUMIER Architecte

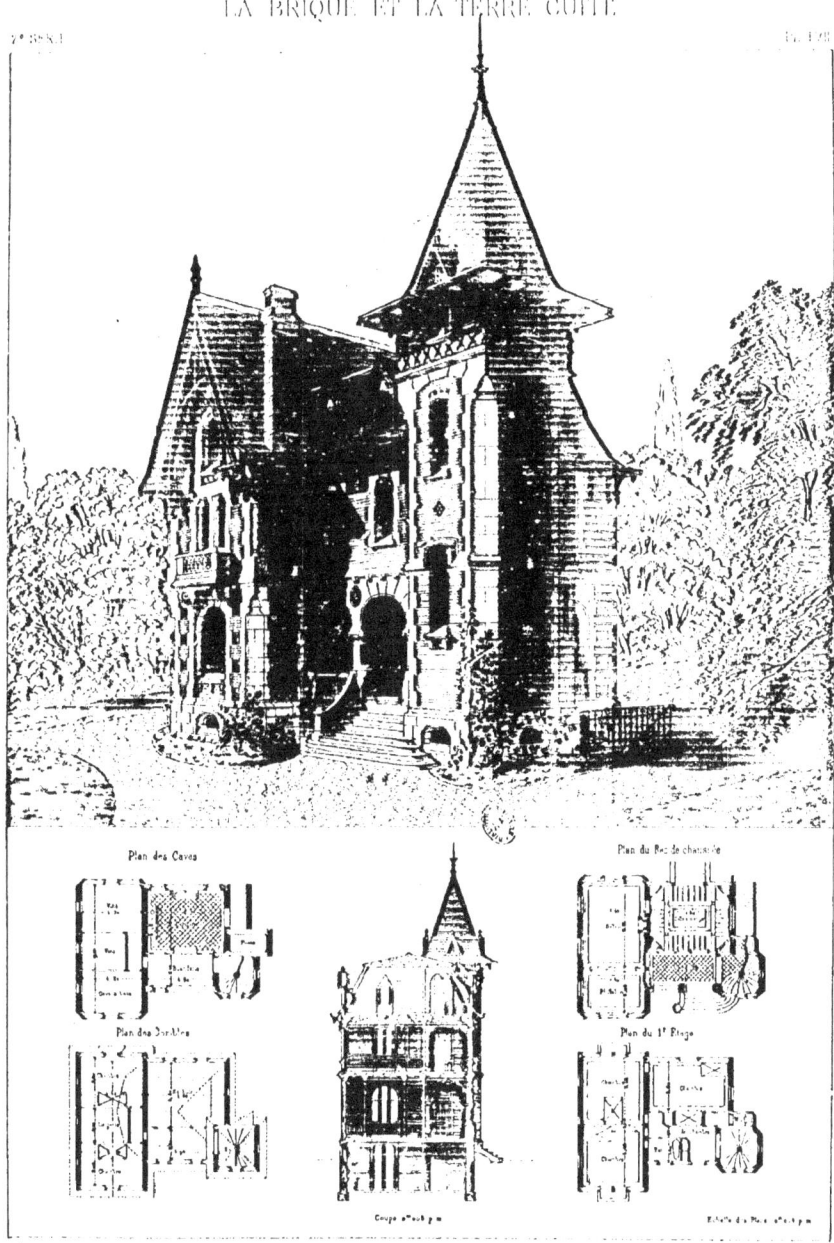

VILLA A FONTAINEBLEAU
M. BRUNNARIUS, Architecte

PAVILLON DE LA GRANDE TUILERIE DE BOURGOGNE (DE MONTCHANIN)
EXPOSITION UNIVERSELLE DE 1889

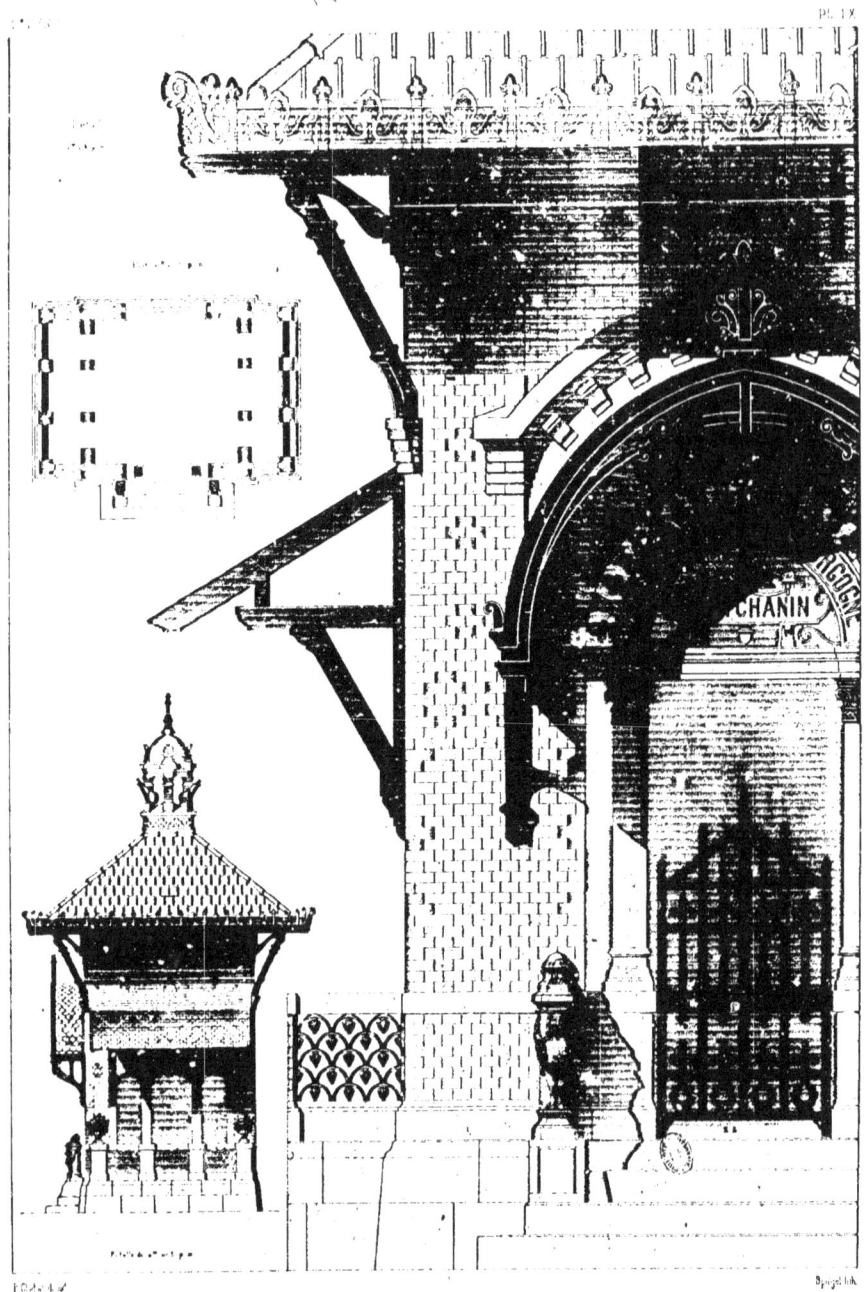

PAVILLON DE LA GRANDE TUILERIE DE BOURGOGNE (DE MONTCHANIN)
EXPOSITION UNIVERSELLE DE 1889
MM. GUILLAM et FAIGE, Architectes

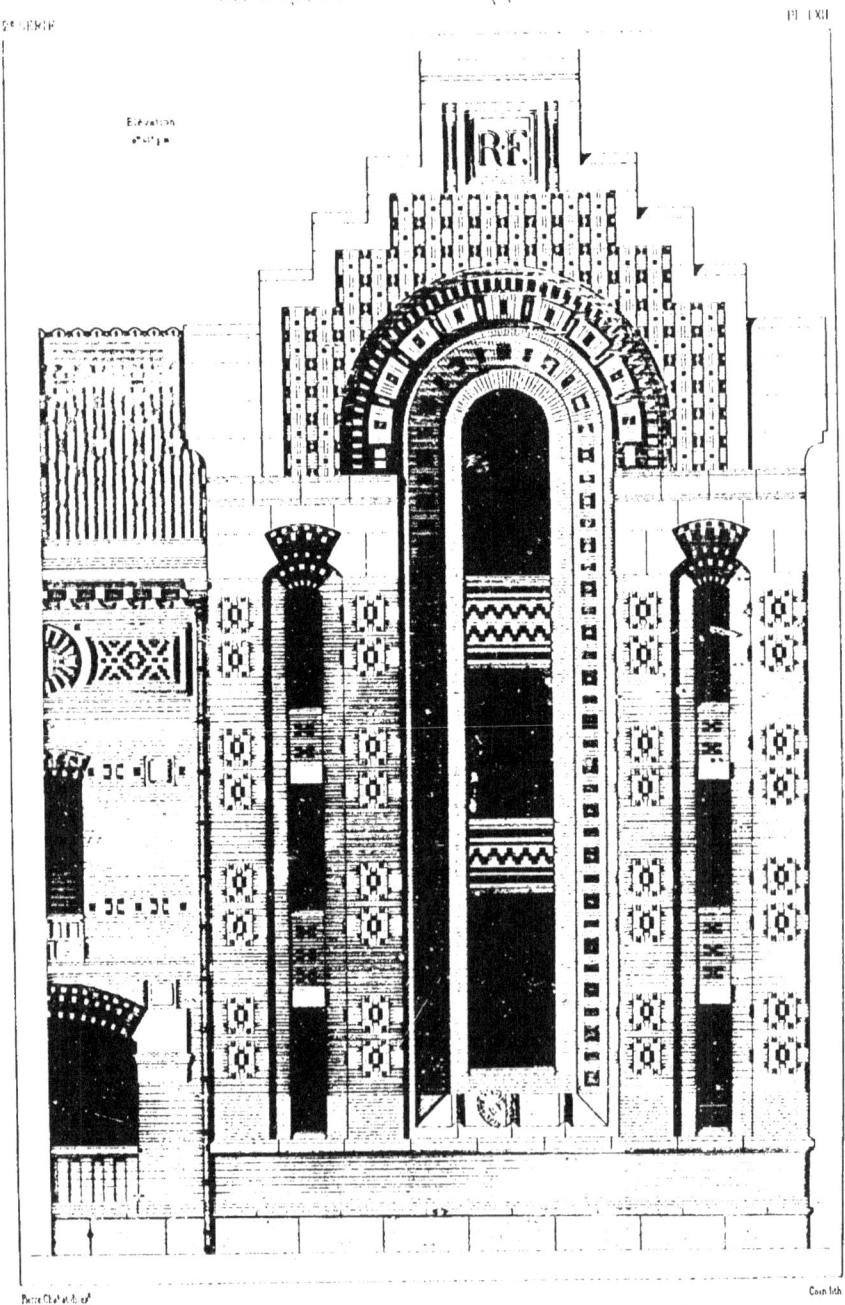

ÉCOLE NATIONALE PROFESSIONNELLE D'ARMENTIÈRES
PAVILLON DE L'ESCALIER
M. CHARLES CHIPIEZ, Architecte.

LA BRIQUE ET LA TERRE CUITE

Élévations principale et postérieure

VILLA A PONT A MOUSSON

M. PIERRE CHABAT, Architecte.

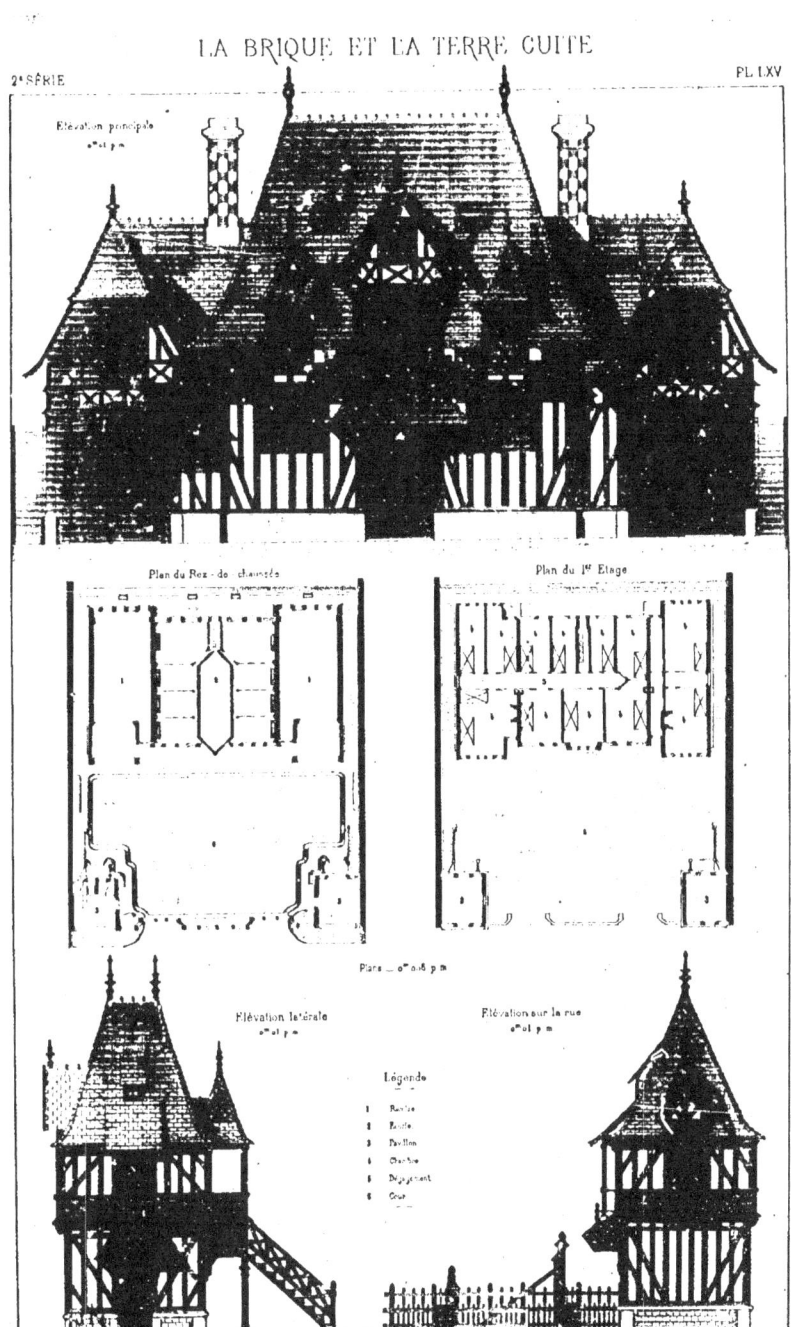

COMMUNS A HOULGATE (CALVADOS)

M. BAUMIER, Architecte

LA BRIQUE ET LA TERRE CUITE

Élévation sur la rue
(échelle 1/100)

VILLA WEBER

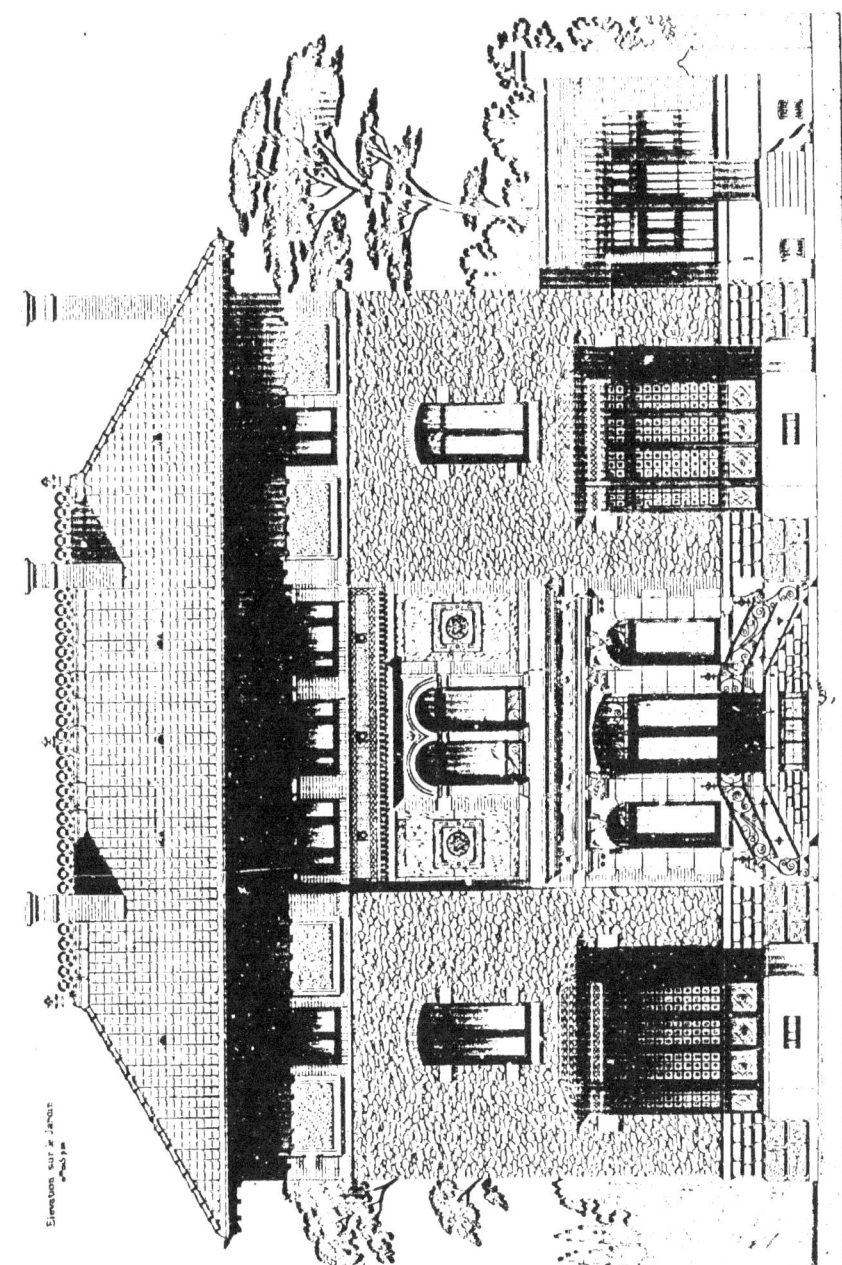

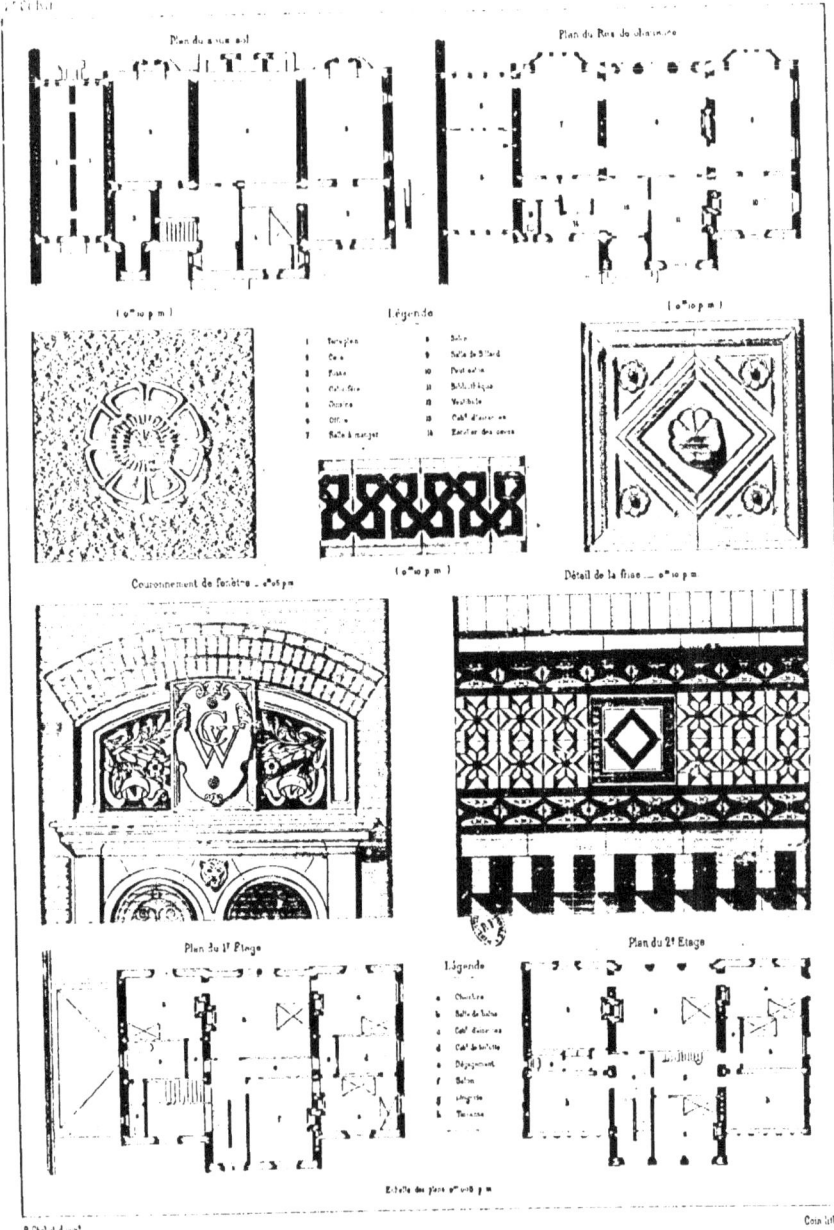

VILLA WEBER
M. PAUL SÉDILLE, Architecte

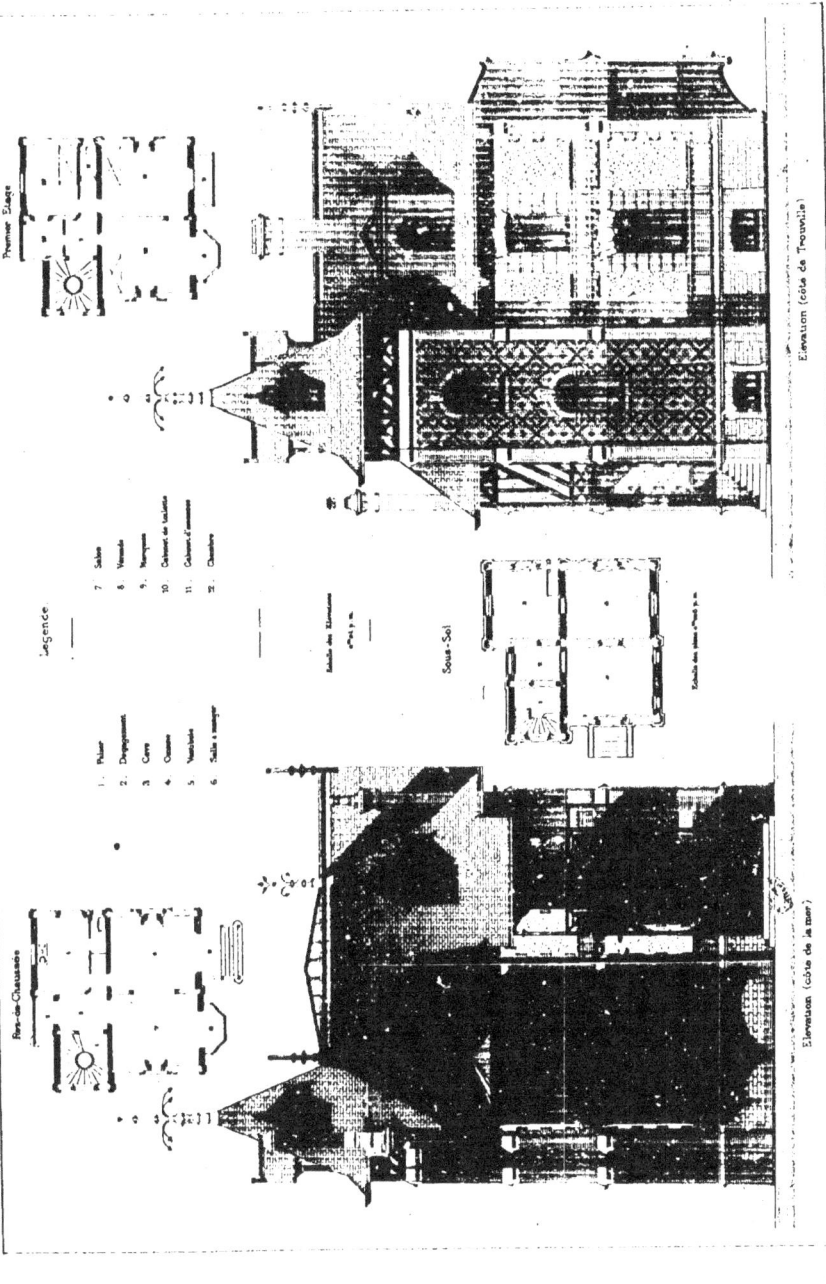

LA BRIQUE ET LA TERRE CUITE

GALERIE DES MACHINES
EXPOSITION UNIVERSELLE DE 1889

M. F. DUTERT, Architecte

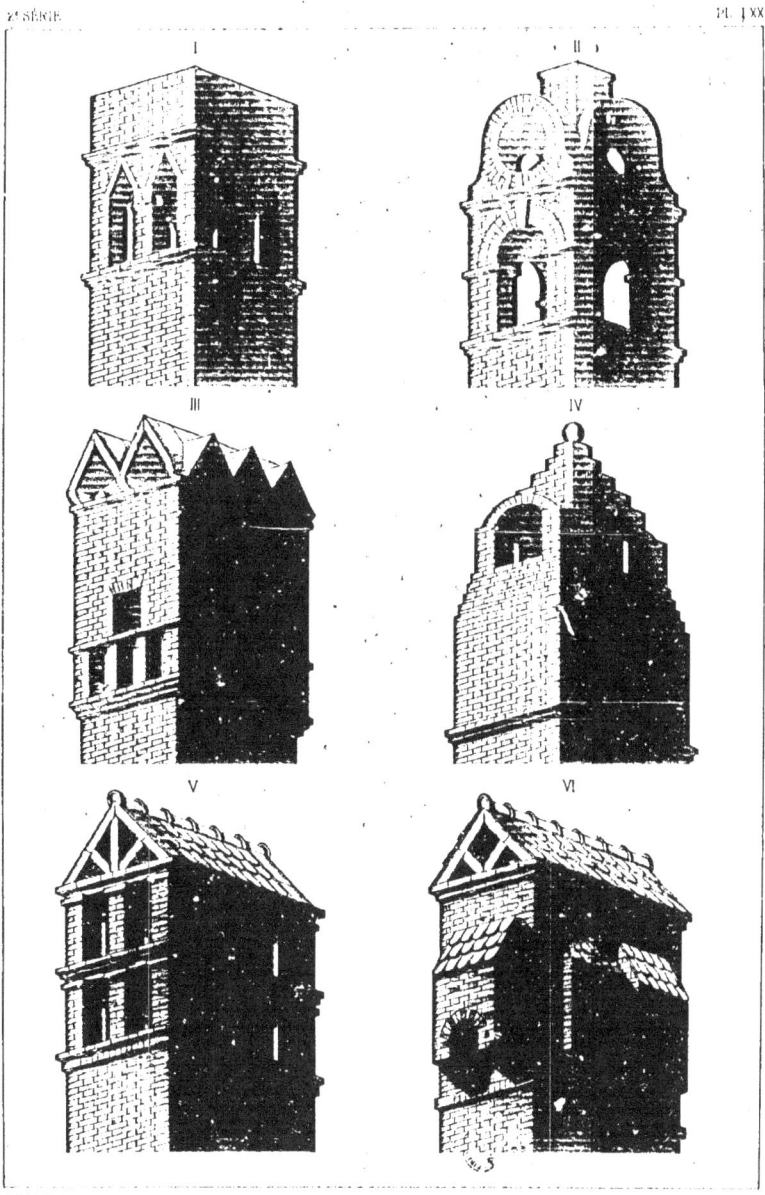

SOUCHES DE CHEMINÉES

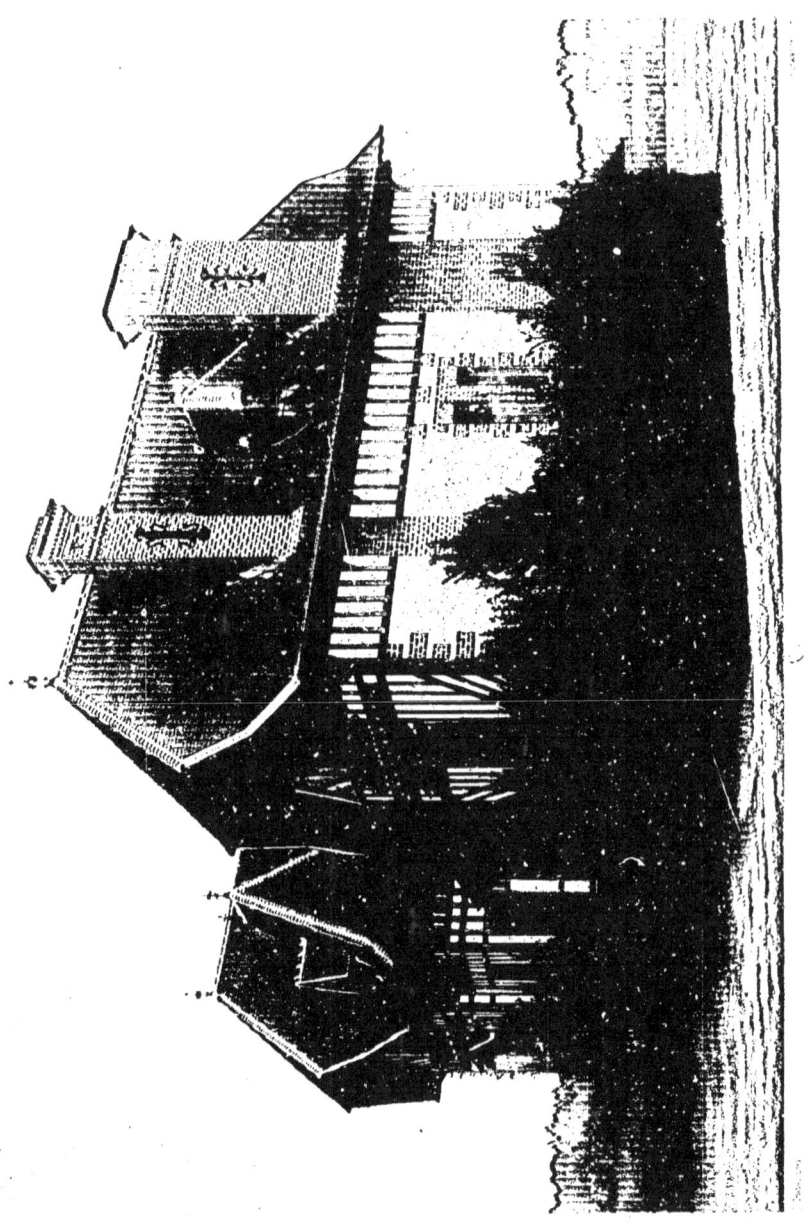

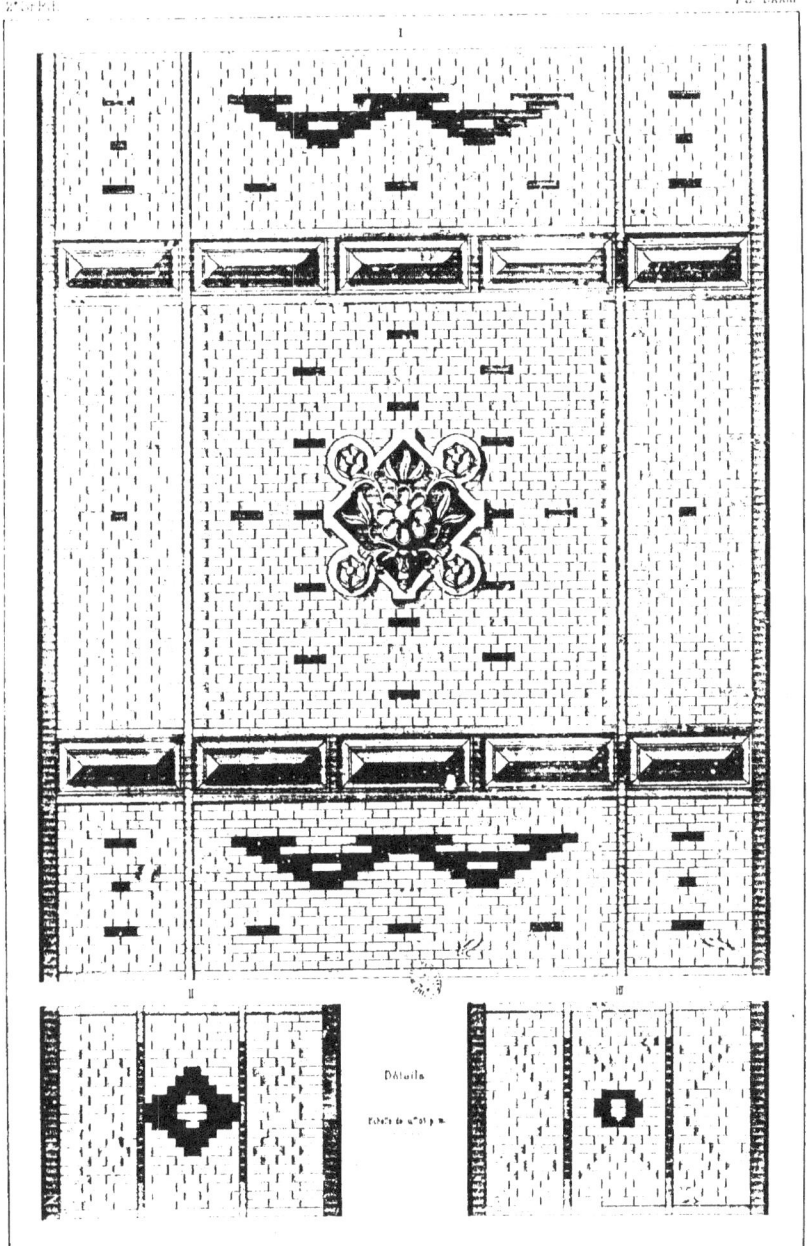

DÔME CENTRAL
EXPOSITION UNIVERSELLE DE 1889
M. J. BOUVARD, Architecte

DÔME CENTRAL
EXPOSITION UNIVERSELLE DE 1889.

M. J. BOUVARD, Architecte

LA BRIQUE ET LA TERRE CUITE

PL. XXV

2ᵉ SÉRIE

Élévations

ATELIER DE PEINTRE

Mʳ SIMONET Architecte.

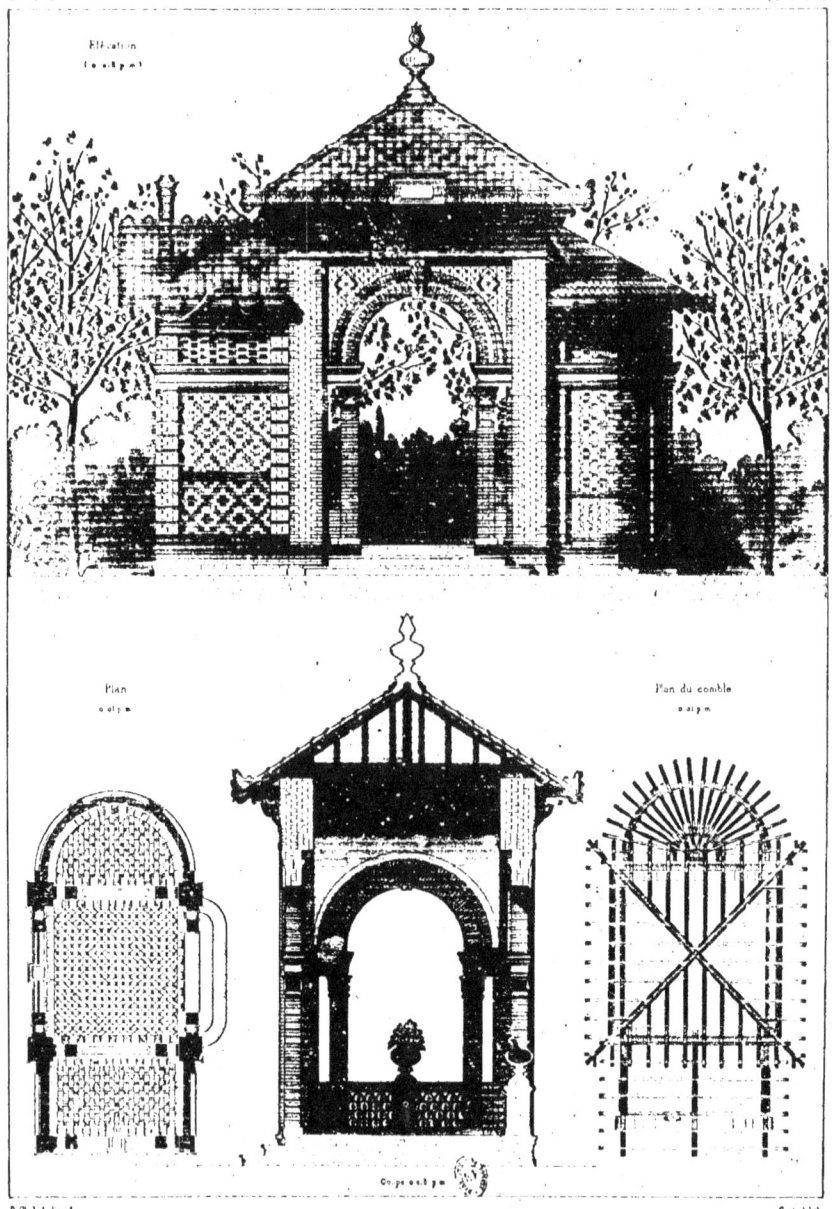

PAVILLON ROYAUX FILS
EXPOSITION UNIVERSELLE DE 1889

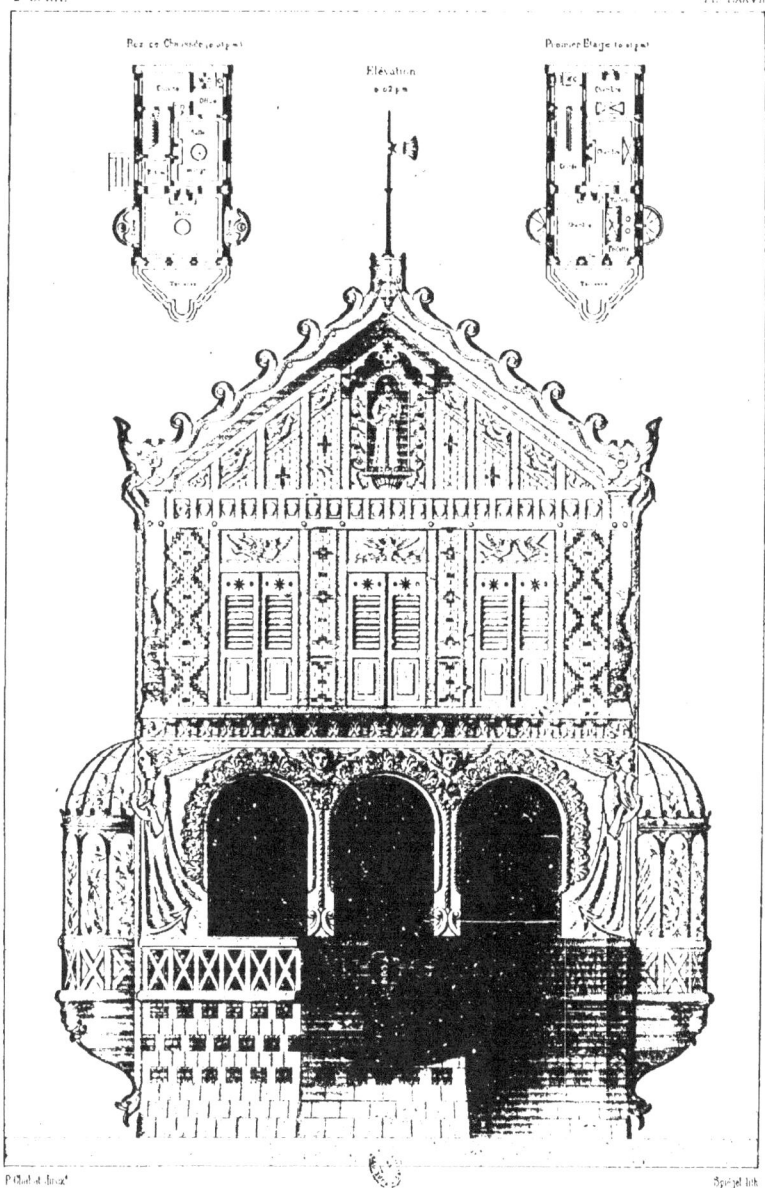

MAISON AU BORD DE LA MER

PALAIS DES BEAUX-ARTS ET DES ARTS LIBÉRAUX
EXPOSITION UNIVERSELLE DE 1889

M. FORMIGÉ, Architecte

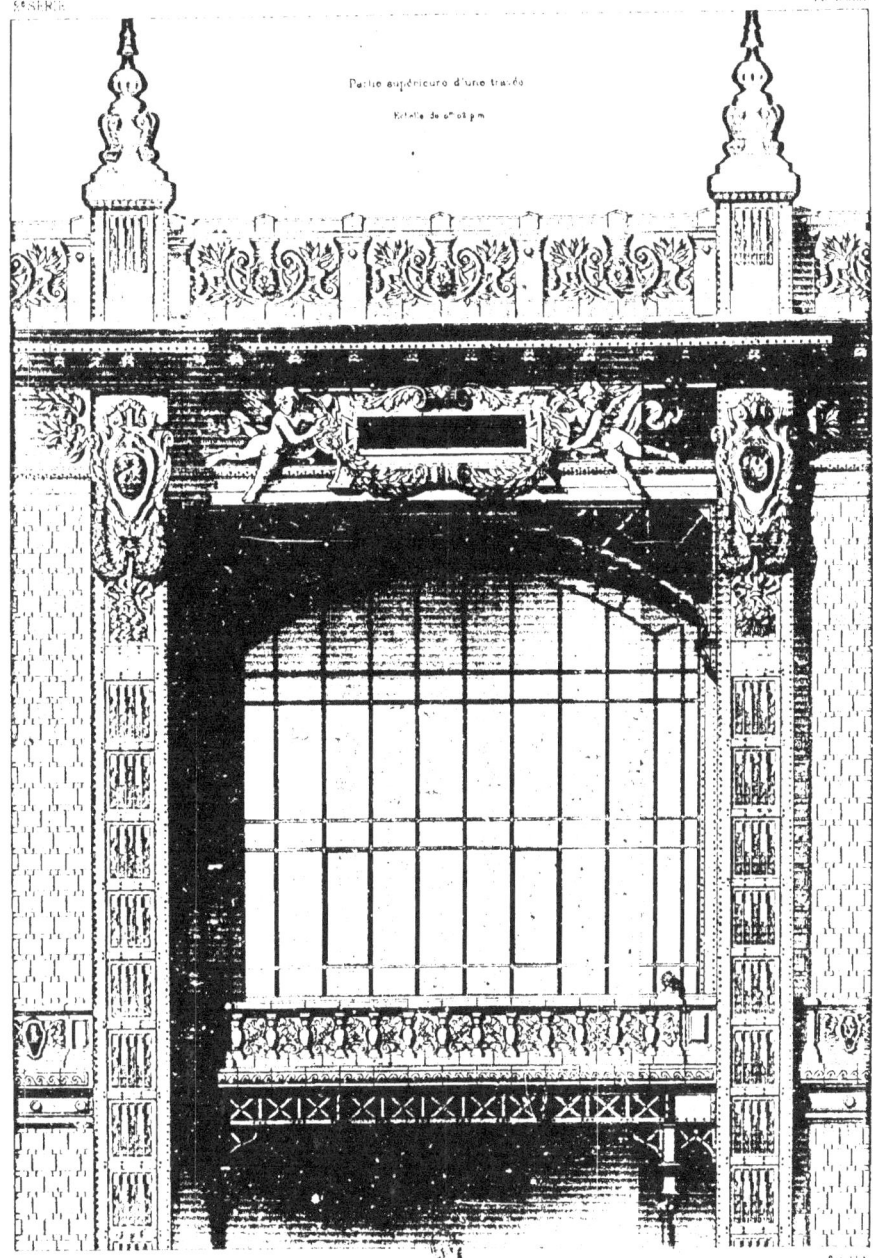

PALAIS DES BEAUX-ARTS ET DES ARTS LIBÉRAUX
EXPOSITION UNIVERSELLE DE 1889
M. FORMIGÉ Architecte

LA BRIQUE ET LA TERRE CUITE

Élévations

Côté de la Rue

Côté du Jardin

Rez-de-Chaussée

1er Étage

Légende
1. Vestibule
2. Office
3. Salle à manger
4. Petit Salon
5. Salon
6. Chambre
7. Salle de bains
8. Cabinet de toilette
9. Cab. d'aisances
10. Cab. à vêtements

MAISON RUE DE LA FAISANDERIE — PARIS

M. SEDILLE DE GISORS, Architecte

www.ingramcontent.com/pod-product-compliance
Lightning Source LLC
Chambersburg PA
CBHW071403220526
45469CB00004B/1153